色鉛筆
花卉著色學習書

從作畫中學習大師技巧！
結合「解說」與「著色練習」的
新型態著色書

河合瞳

從著色中增進
花瓣、葉片
調色技巧

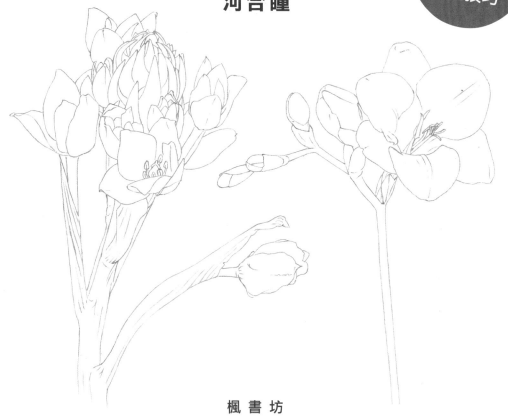

楓書坊

前言

　　繪製植物時，我經常都是直接觀察實物繪製。由於花朵時時刻刻都在變化，有時好不容易買來了鮮花，卻因繁忙錯過作畫時機，更讓人深感把握當下的重要。

　　本書將帶領讀者學習如何透過觀察照片描繪花朵。現在相機性能日新月異，放大照片後仍能清楚呈現景物細節，因此愈來愈多人會參考照片作畫。在正確時機事先拍下景物，就能等到閒暇時再悠哉下筆，非常便利。不過，拍攝照片時需要特別注意幾個重點。

　　首先，必須完整拍攝想畫的主體，小心別遺漏任何部分。再來，拍攝時可以分別對焦特定部位，拍攝多張照片參考，以便繪製花朵、葉片、花苞等細節。最後，盡量避免在陽光強烈的晴天拍攝。這是因為陽光直曬的部分會過白，陰影也會太暗。

　　雖然上述提及「透過照片作畫」，但通常會演變成「描繪照片本身」。

　　不曉得各位讀者能不能分辨這兩者的差異？您認為兩者相同嗎？

照片是將立體主體轉換成平面景物。若參考轉換成平面的主體在紙面作畫，可能只會注意到分開的色塊，漸漸忽略主體的立體感。不知不覺間，便從「參考照片」變成在描繪「照片本身」。

而所謂的「透過照片作畫」到底是什麼呢……重點在於努力將照片內的主體（立體）重現在紙面上。思考主體在照片上的呈現方式、從照片中感受主體的立體感或質感，從而下筆畫出這些要素。

本書內容中會頻繁出現「塑造陰影」等指示。表現立體感、質感絕對少不了明暗技巧，必須確實畫出陰影，才能營造立體感。另外在描繪花朵質感時，務必仔細辨別亮處的分布範圍。

看著實體植物畫圖，答案就近在眼前；透過照片作畫，解答卻在照片的另一邊。

果然，凡事要尋得解答並非易事。

本書經過精心編輯，帶領讀者一邊著色，一邊接近解答。希望各位讀者都能輕鬆享受著色樂趣。

河合瞳

Contents

Chapter.1　調色 …17

Chapter.2　描繪單生花 …37

Chapter.3　描繪複數花…87

畫具介紹

本書使用兩種品牌的色鉛筆。

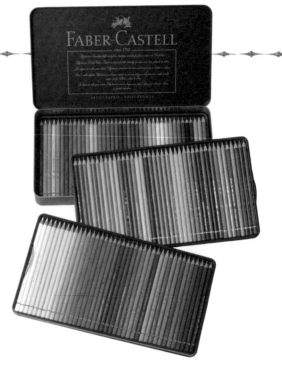

✳ 藝術家級
油性彩色鉛筆

右圖為德國輝柏製造的「藝術家級」一百二十色鉛筆套組，是歷史悠久的油性色鉛筆。我在課堂上會使用六十色套組。這套鉛筆耐光性絕佳，非常適合作為畫材。可購買單色。

✳ 蜻蜓色辭典

全套九十色，筆身比藝術家級鉛筆稍細。
套組內包含較難疊色調出的顏色，非常方便。可購買單色。

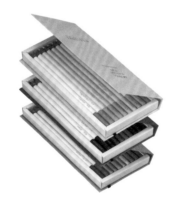
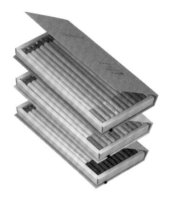

✳ 使用色碼

本書使用輝柏公司的「藝術家級色鉛筆」及蜻蜓鉛筆的「色辭典」，插圖旁會一併標示使用色彩。三位數數字色碼為藝術家級色鉛筆，蜻蜓鉛筆則使用英文字母加上數字標示。

藝術家級色鉛筆範例

136
134

蜻蜓色辭典範例

DL-5
V-4

✳ 兩種塗法

A 色鉛筆緊貼紙張，來回塗畫
　 縮小塗抹範圍，可以朝各個方向塗出形狀。不需要過
度施力。

A 來回

B 每塗一筆，就讓色鉛筆尖離開紙張
　 這種塗法可以塗得較淺。一開始建議先畫出2～3公厘練
習，再自由改變塗抹範圍。可以從各種方向疊塗。

B 提筆

✳ 色鉛筆的握筆方式

普通握法

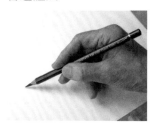

和一般寫字時的握法相同。
可先以這種握法學會 **A**・**B**
兩種塗法。

A 來回　　　　**B** 提筆

豎握法

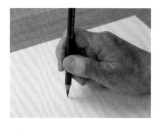

可塗出細小的形狀。（如點畫。
可能會下意識採用 **B** 塗法。）

可畫出細緻尖角（ **B** 塗法）

橫握法

以筆芯側面塗抹，較不易留
下筆觸，適用於均勻的大範
圍上色。小面積上色時若擔
心筆觸太顯眼，也可以嘗試
橫握法。

A 來回　　　　　　**B** 提筆

以橫握法塗抹時，可以稍微放大塗抹範圍。

色號對照表

使用手邊的色鉛筆做出一張色彩一覽表。
筆殼的印象色經常異於實際塗出來的色澤。因此在選色時,色號對照表便會派上用場。
以下是藝術家級色鉛筆一百二十色的對照表。

(101)白色	(103)象牙白	(102)奶油色	(104)亮黃貂色	(205)鎘黃檸檬色
(111)鎘黃色	(113)橙貂色	(115)暗鎘橙色	(117)亮鎘紅色	(118)猩紅色
(225)暗紅色	(142)茜草紅	(226)茜緋紅色	(127)粉胭脂紅	(124)玫瑰胭脂紅
(125)半紫粉紅色	(134)緋紅色	(160)錳堇紫色	(138)堇紫色	(136)紺堇紫色
(151)泛紅赫利奧藍	(143)鈷藍色	(120)群青色	(140)亮群青色	(146)天空藍
(246)普魯士藍	(155)赫利奧綠松色	(153)鈷綠松色	(154)亮鈷綠松色	(156)鈷綠色
(163)翡翠綠	(162)亮酞菁綠	(171)亮綠色	(166)草綠色	(112)葉綠色
(173)撒攬黃綠色	(268)綠金色	(170)五月綠	(168)大地黃綠	(174)不透明鉻綠色
(135)亮紅堇紫色	(130)鮭魚色	(131)珊瑚色	(132)米紅色	(189)肉桂色
(186)赤陶色	(183)亮黃赭色	(185)那不勒斯黃	(184)暗那不勒斯赭色	(182)棕赭色
(283)焦赭色	(177)胡桃棕色	(175)暗烏賊色	(275)暖灰色Ⅵ	(274)暖灰色Ⅴ
(231)冷灰色Ⅱ	(232)冷灰色Ⅲ	(233)冷灰色Ⅳ	(234)冷灰色Ⅴ	(235)冷灰色Ⅵ

(105)亮鎘黃色　(106)亮鉻黃色　(107)鎘黃色　(108)暗鎘黃色　(109)暗鉻黃色

(121)淡洋葵紅　(219)深腥紅色　(126)棗胭脂紅　(223)深紅色　(217)半鎘紅色

(128)亮紫粉紅　(123)紫紅色　(133)洋紅色　(119)亮洋紅色　(129)粉茜紅

(137)藍菫紫色　(249)錦葵紫　(141)台夫特藍　(157)暗靛色　(247)陰丹士林藍

(144)薄綠亮鈷藍色　(110)酞菁藍　(152)半酞菁藍　(145)亮酞菁藍　(149)藍綠松石色

(158)深鈷綠色　(159)胡克綠　(264)暗酞菁綠　(276)熱氧化鉻綠色　(161)酞菁綠

(266)常綠色　(167)常綠橄欖色　(267)松綠色　(278)氧化鉻綠色　(165)杜松綠

(172)大地綠　(169)卡普摩頓紅　(263)卡普摩頓菫紫　(193)焦胭脂紅　(194)紅菫紫色

(191)龐貝紅　(192)印地安紅　(190)威尼斯紅　(188)紅堊色　(187)焦赭色

(180)原棕土色　(179)煙褐色　(176)凡戴克棕　(178)牛軋糖色　(280)焦棕土色

(273)暖灰色Ⅳ　(272)暖灰色Ⅲ　(271)暖灰色Ⅱ　(270)暖灰色Ⅰ　(230)冷灰色Ⅰ

(181)佩恩灰　(199)黑色　(251)銀色　(250)金色　(252)紅銅色

描繪照片輪廓

❋ 描繪時使用的工具

描繪照片輪廓是參考照片繪製時的必要步驟。將照片縮放至想要描繪的大小後印出，並準備以下物品開始繪製。

❶照片

❷肯特紙

❸描圖紙（薄）

❹偏硬的鉛筆　例如2H、3H

❺一元硬幣（轉印草稿用）

❻橡皮擦、軟橡皮擦

　（擦除、抹淡顏色用）

❼紙膠帶

　（固定描圖紙用）

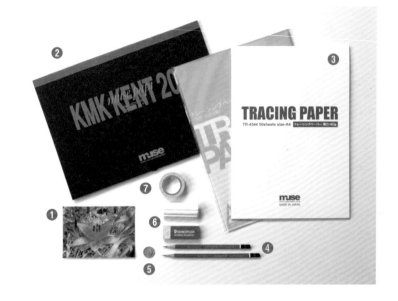

❋ 準備

首先將描圖紙置於照片上方。

＊除了一般描圖紙，日本市面販售一種名為「提拉米蘇」的描圖紙（材質較接近聚酯膠膜，市販約A3尺寸）。墊上一般描圖紙後，若看不清楚照片，則可考慮使用這類描圖紙。

左圖為提拉米蘇，右圖為描圖紙。

✳ 動手描繪

1

照片比描圖紙小，可如圖用紙膠帶從背面固定照片。

2

隔著描圖紙總是有看不清楚的部分，可不時翻開描圖紙確認細節。不需要固定得太死，如左圖黏貼兩處即可。

3

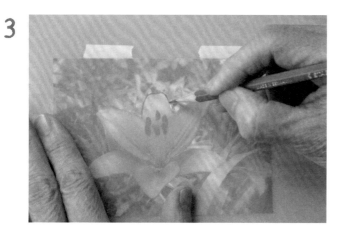

描出想畫物體的形狀（輪廓）。
此處使用3H鉛筆。

4

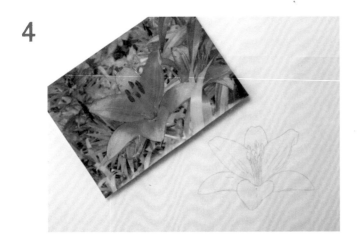

描完輪廓。
從描圖紙上撕除照片。

5

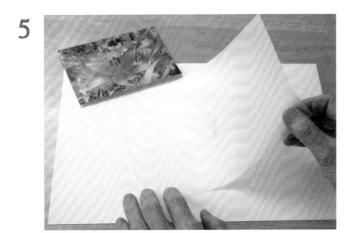

將描圖紙翻面。

6

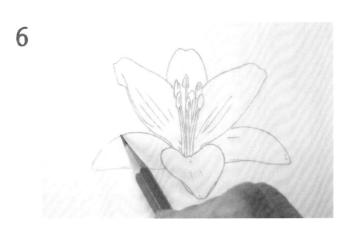

使用2H鉛筆，在4畫好的輪廓背面仔細描
過一次。這一面將用來轉印在肯特紙上。

7

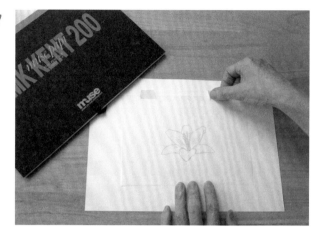

描完背面之後，再次翻回正面，使用紙膠帶將描圖紙固定在肯特紙上方。

8

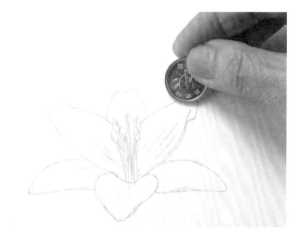

拿起一元硬幣刮畫，轉印線條。需刮過輪廓線兩側，輕輕刮上數次。

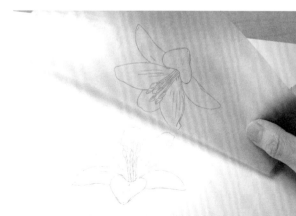

完成

順利轉印輪廓線稿。

本書的使用方法

本書結合教學書與著色本特性，可直接於書上著色作畫。
書中將仔細解說色彩使用原則，按部就班教授疊色訣竅。
第2章～第5章可以實際為花卉上色。
每頁標示花朵照片、使用顏色以及著色重點，讀者可參考解說，完成著色練習。

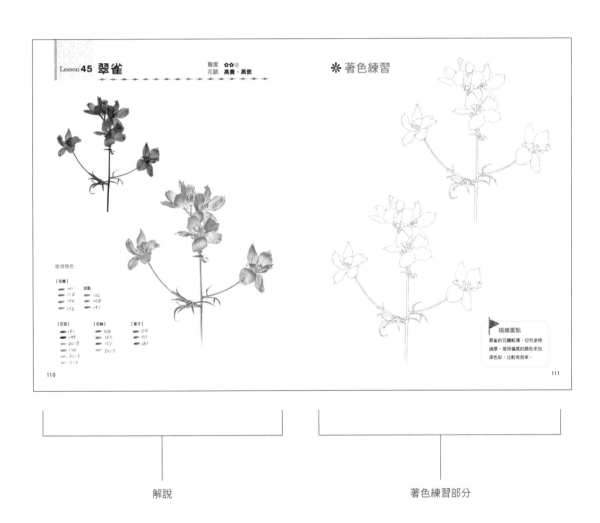

解說

著色練習部分

Chapter 1

調色

透過簡單輪廓，
調配最基本的花朵色彩

調配花朵用色 1

本章提供一朵簇生玫瑰的花朵素描輪廓。
各位讀者可以利用這枚輪廓練習各式各樣的色彩。

✳ 先描繪陰影

色鉛筆要畫得漂亮,重點在於先描繪陰影。陰影的顏色會依據各種主色有所不同,讓我們透過這個單元練習選色、調整暗度。

> 紅色系

 ▶

1 使用225的暗紅色素描,以色澤深淺分出明暗。

~~225

2 特別暗的部分使用194,加上D-9確實畫出陰影。

~~194
~~D-9

3 219是紅玫瑰特有的色澤,使用219塗滿整朵花朵。1、2的陰影部分需要疊上更多層顏色。

~~219

▼

2 使用225分出明暗之後,直接疊上219,就會呈現出上圖色澤。這種畫法也足以呈現陰影。

~~219

 ## 上色重點

比較看看

下圖只使用219作畫。
顏色塗得再深,陰影仍然不夠黑。

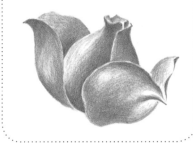

✳ 著色練習

練習疊色

Lesson 2 調配花朵用色 2

鮮紅色系

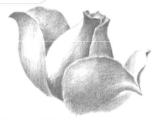 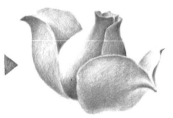 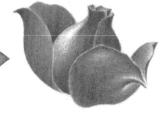

1 使用225塗滿暗處，塑造整體明暗。 — 225

2 特別暗的區域疊上194，其中更暗的地方疊上D-9。 — 194 — D-9

3 以142塗滿整張圖畫，掩蓋1、2偏暗的色澤。暗處可以多上幾層顏色。接著使用126疊色，最後以125收尾。 — 142 — 126 — 125

朱紅色系

1 使用217塗上陰影，塑造整體明暗。 — 217

2 特別暗的部分疊上225。暗處中偏暗的地方疊上少許194、D-9。 — 225 — 194 — D-9

3 確實疊上常見的紅色，如121或是219，讓整張圖暫時呈現紅色，再疊上朱色的117。 — 121 — 117

橙色系

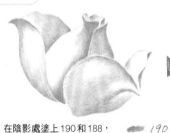 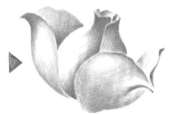 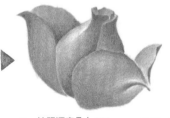

1 在陰影處塗上190和188，塑造整體明暗。 — 190 — 188

2 特別暗的部分疊上217。 — 217

3 按照順序疊上115、113，蓋過之前塗好的陰影。 — 115 — 113

黃色系

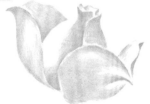 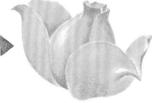

1 黃色系五花八門，此處挑選LG-3、268，塗在陰影處。 — LG-3 — 268

2 特別暗的地方疊上180，上層再追加184。 — 180 — 184

3 按照順序疊上108、107，要確實塗滿每個角落。 — 108 — 107

20

✳ 著色練習

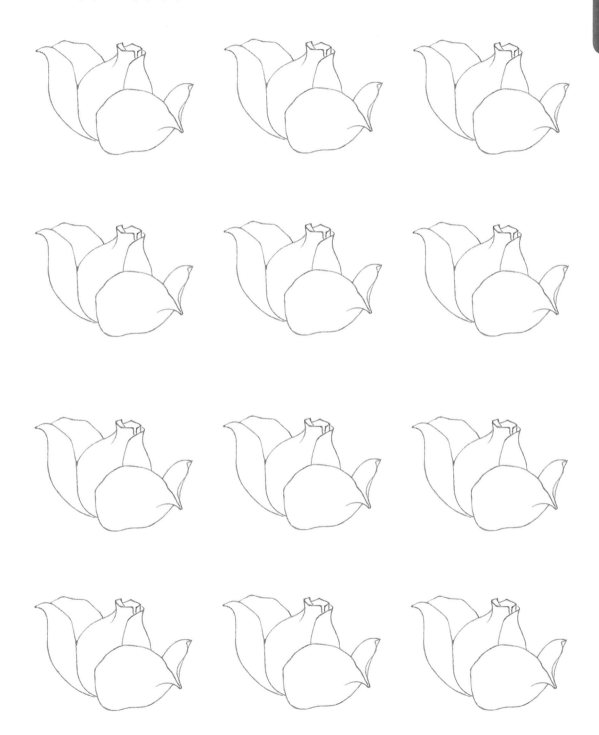

白色系　白色實際上也有許多種類，一律統稱為白色系。

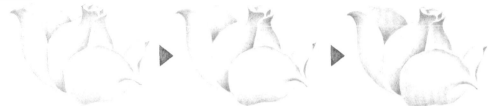

1 白色花朵可先以灰色描繪陰　　232
影。此處使用232。

2 特別暗的地方疊上233。其　　233
中更暗的部分可以疊上少許　　174
174。

3 最後在已上色的部分疊　　LG-5
上LG-5、LG-6。　　LG-6

粉紅色系

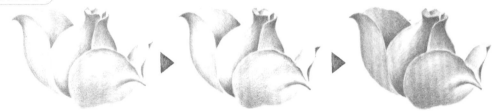

1 在陰影處塗上D-11、　　D-11
DL-9。　　DL-9

2 特別暗的部分疊上少許　　142
142。

3 按照順序疊上124、　　124
129，就能畫出粉紅　　129
色花朵。

紫色系

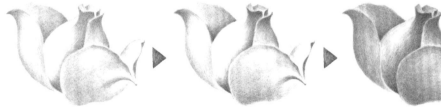

1 在陰影處畫上137、　　137
136。　　136

2 特別暗的部分疊上D-9，　　D-9
確實塑造出陰影。

3 重複疊上137、136，　　137
調出紫色色調。　　136

藍色（特別深的藍）

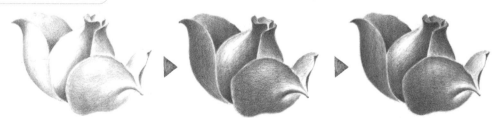

1 先以141畫出深淺，淺處　　141
為一般陰影，深處則是特
別暗的局部。

2 疊上V-8。大多數普通藍　　V-8
色花朵畫到這一步，就能
調出足夠色澤。

3 試著疊上144，改變　　144
色調。

✱ 著色練習

試著使用實際存在的顏色描繪花朵

黃花／橙花

小水仙（長壽水仙）

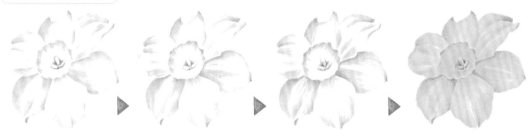

1 使用LG-3畫上陰影，並疊上268。

LG-3
268

2 特別暗的部分疊上273和272。

273
272

3 疊上180之後，再疊上一層184來掩飾2的灰色。

180
184

4 最後疊上花朵特有的黃色。使用109、108、107，按照順序塗滿整朵花。

109　*107*
108

透百合

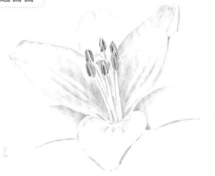

1 以190畫上陰影。

190

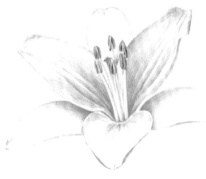

2 在特別暗的部分疊上217。

217

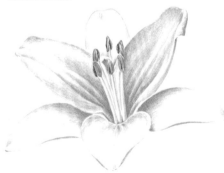

3 疊上191。事先添加紅暈，避免之後上色時弄濁橙色。

191

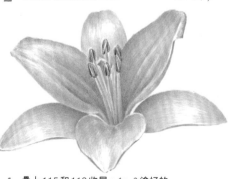

4 疊上115和113收尾。1～3塗好的陰影處也要確實疊上色。

115
113

✳ 著色練習

Lesson5 藍花／紫花

三色堇

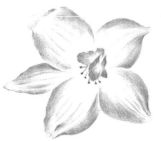

1 以141描繪陰影處。特別暗的部分需要畫得深一些。

141

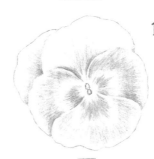

1 花瓣重疊的陰影處使用137。以137事先塑造花朵整體的深淺。

137

2 疊上V-8。

V-8

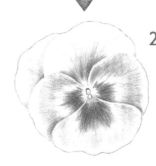

2 在特別暗、紫色特別深的部分疊上D-9。此步驟最後畫上中央的黃色。後續再畫容易混入周遭色彩，導致黃色色澤汙濁。

D-9

108

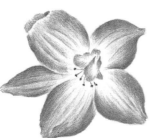

3 再疊上143。有些花畫到這一步驟就足夠顯色了。

143

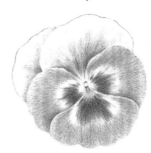

3 在塗過紫色的部分疊上一層136。接著使用187、168畫出中央小花蕊。

136

187

168

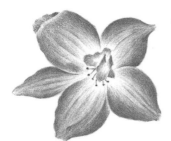

4 疊上152，可以稍微改變色調。

152

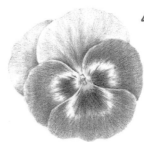

4 後方的兩片花瓣，以及中央細節可使用DL-8收尾。前方三片花瓣則重複疊上137、136，調整成自己喜歡的紫色。

DL-8

✳ 著色練習

倒掛金鐘

花萼

D-12

1 使用134描繪花瓣陰影。花萼特別暗的部分使用D-12。

花瓣

134

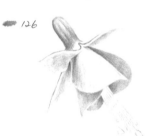

126

2 花瓣暗處疊上142。花萼則是疊上一層淡淡的126。

142

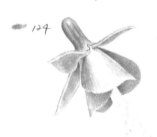

124

3 花瓣疊上125，花萼則是124。

125

129

4 進入收尾步驟，花瓣按照順序疊上129、124，花萼疊上129。雄蕊、雌蕊則使用下列顏色。LG-1用於花蕊頂端。

129
124

雄蕊
雌蕊

124
129
125
LG-1

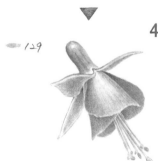

蝴蝶蘭

1 以232、233描繪陰影。

232
233

2 中央暗處疊上174和165。

174
165

3 中央以DL-5、DL-4、D-11收尾。

DL-5
DL-4
D-11

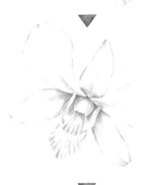

4 花瓣的灰色部分疊上LG-5、LG-6，完成。

LG-5
LG-6

✳ 著色練習

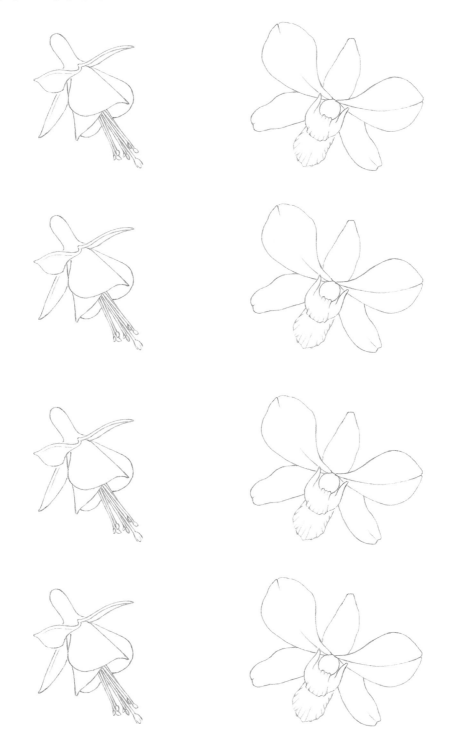

紅花／暗紅花

鬱金香　　　　　　　　　　　　　　　　皆木柳花

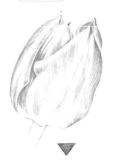

1 以225的暗紅色描繪陰影，塑造整體明暗。

🖌 225

2 特別暗的部分疊上194，再以D-9加深陰影。使用278描繪花軸陰影。

🖌 194
🖌 D-9

花軸
🖌 278

3 已上色的部分疊上一層142，塑造深邃的紅色。花軸疊上174。

🖌 142

🖌 174

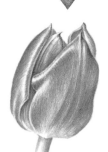

4 按照順序疊上219、121，畫出花朵特有的艷紅。花瓣根部以172收尾。

🖌 219
🖌 121
🖌 172

1 以263畫出深淺色，塑造明暗。中央花蕊使用278、165、172。

🖌 263

中央花蕊的顏色
🖌 278
🖌 165
🖌 172

2 暗處、偏暗紅的部分疊上D-9、181，均勻上色。

🖌 D-9
🖌 181

3 疊上194。深色（偏暗）部分需要疊上多層顏色，淺色（亮處）疊上少許色彩即可。
還沒上色的部分也可以使用194畫出明暗。

🖌 194

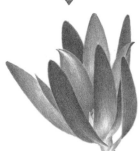

4 配合畫好的深淺色澤，按照順序疊上225、142收尾。花軸使用278疊色，再疊上一層263。

🖌 225
🖌 142

花軸
🖌 278
🖌 263

✳ 著色練習

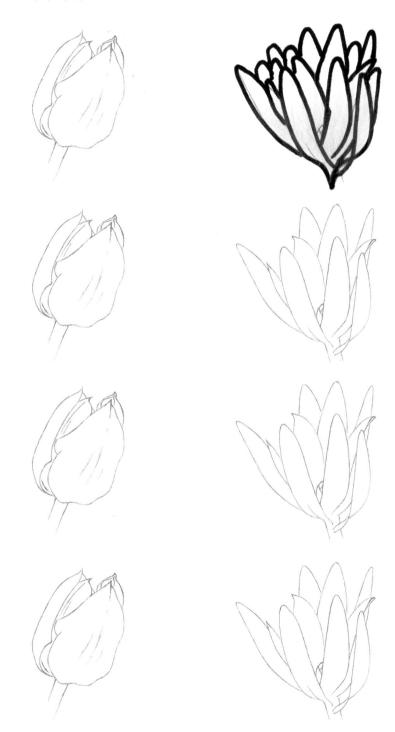

歐洲冬青
（帶光澤的厚葉片）

1 葉脈凹陷處會形成陰影，使用278依樣描繪。冬青葉片表面帶光澤，亮處不上色。

278

▼

2 特別暗的地方疊上157。

157

▼

3 再疊上一層199（黑）。

199

▼

4 再次疊上278收尾。使用168稍微描過葉柄、中央的主葉脈。

278 再畫一次
168 葉柄中央主葉脈

四葉幸運草

壓低中央葉脈，仔細觀察哪一側比較暗。
1、2為暗處解說，3則是亮處解說。

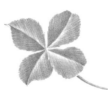

1 沿中央葉脈整齊向外塗。不需要每一筆都觸及葉緣。

2 沿著1的筆跡，由外塗回中央，就能畫出葉緣。

3 沿葉緣從外塗向中央。不需要每一筆都觸及主葉脈。

▼

4 依照1～3的畫法畫出四片葉片。先使用278，接著疊上158。

278　*158*

▼

5 特別暗的部分疊上199（黑），上方再疊上一層158，暫時掩蓋黑色。

199
158 再塗一次

▼

6 疊上淺淺一層168，完成。

168

278 ・不要來回塗
・刻意留下筆觸

觀音蘭
（彎曲、反摺的葉片）

165

1 先以165描繪偏暗的一側，順便畫上葉脈形成的陰影。

181
157

2 以181、157加深暗處，凸顯葉片的正反兩面。

165

3 疊上165，同時使用165塗正面。

▼

DL-5

4 在兩面疊上DL-5，畫出葉片特有的色澤。

✳ 著色練習

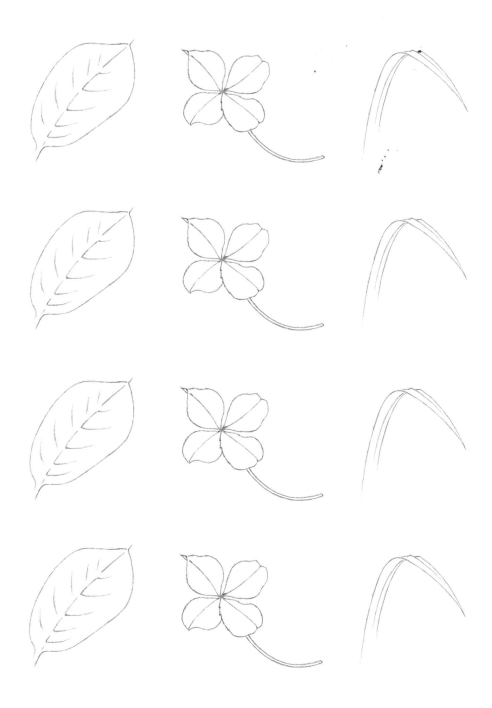

Lesson 9　葉背與果實

P140也有玫瑰果的畫法

山茶花的葉背

1　首先畫出外露的小葉面。以165著色之後疊上181。

 165
 181

2　葉脈與葉片的反摺處會形成陰影。在陰影處塗上淡淡一層165。

 165

3　疊上一層較淺的174。

 174

4　再輕輕疊上一層168。一般來說，葉背的色澤會比葉面淡，168的部分不要塗得太深。

 168

玫瑰果

1

仔細觀察玫瑰果整體明暗，使用278淡淡畫上一層陰影。偏白的亮處不上色。

 278

2

使用157確實加深偏暗的部分。此時可使用175事先塗好上方花萼的內側。

 157
 175

3

先疊上165，再疊加174，讓整體色調更接近果實顏色。亮處留到最後再上色。

 165
 174

4

疊上168之後，就完成果實的著色了。以190描過花萼邊緣。

 168
 190

歐洲冬青的果實（果實又圓又小，帶有光澤）

1

偏白的亮處（亮點）留白，並以225塗滿整顆果實。偏暗的部分要塗得特別深。

 225

2

在陰影處疊上263。

 263

3

使用D-9加深暗處。果梗陰影使用174描繪。

 D-9
 174

4

紅色果實部分仔細疊上142，再疊上121收尾。亮處留白。果梗疊上一層淡淡的168，再稍微塗厚，加粗果梗。

 142
 121
 168

✳ 著色練習

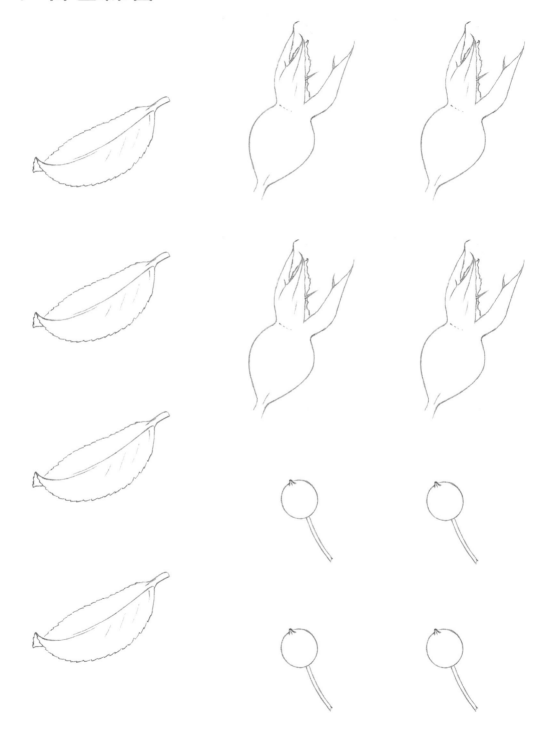

示範作品 **玫瑰「神秘紫」**

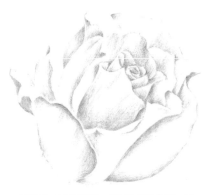

1 使用DL-8描繪陰影。以同色調出深淺，塑造整體明暗。

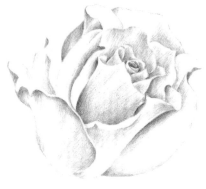

2 特別暗的地方疊上D-9。

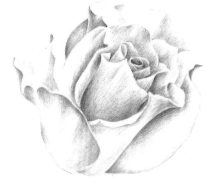

3 已上色部分疊上V-9。

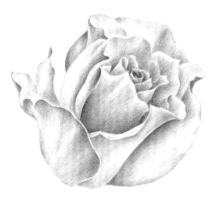

4 均勻疊上LG-9，調整成真花特有的色調。

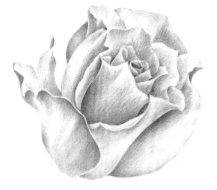

5 如前步驟，再疊上一層P-9，花朵就大功告成。附有葉片、花軸的完成圖請參照下一頁。

使用顏色

▬ DL-8		▬ LG-9	
▬ D-9		▬ P-9	
▬ V-9			

36

Chapter 2

描繪單生花

讓我們先嘗試仔細
畫出單一花朵

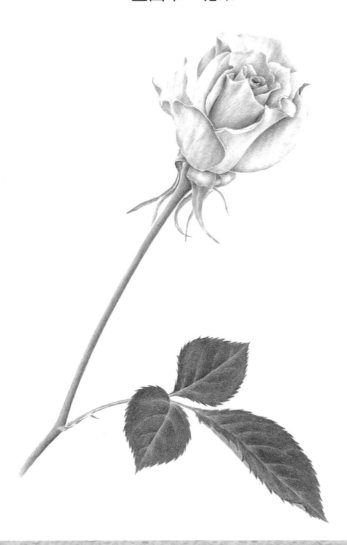

玫瑰「巧克力」

難度 ✿✿❀
花語 **愛情、美**

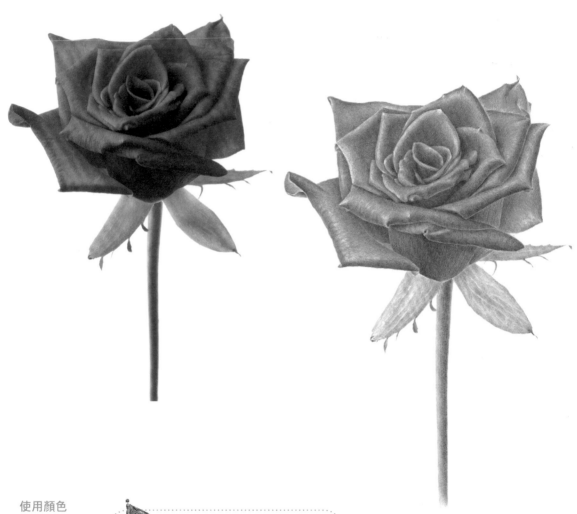

使用顏色

【花瓣】
要確實畫出暗處
（陰影）

🖌 263
🖌 D-9
🖌 199
🖌 169

🚩 **描繪重點**

花瓣重疊形成的暗處需仔細調色。

②D-9 ＠263
199 ③169 疊上左列
顏色

特別暗的部分 ※按照①②③順序塗色。

疊色時的配色

🖌 225
🖌 D-11
🖌 DL-10
🖌 DL-9
🖌 LG-10
🖌 142
🖌 217

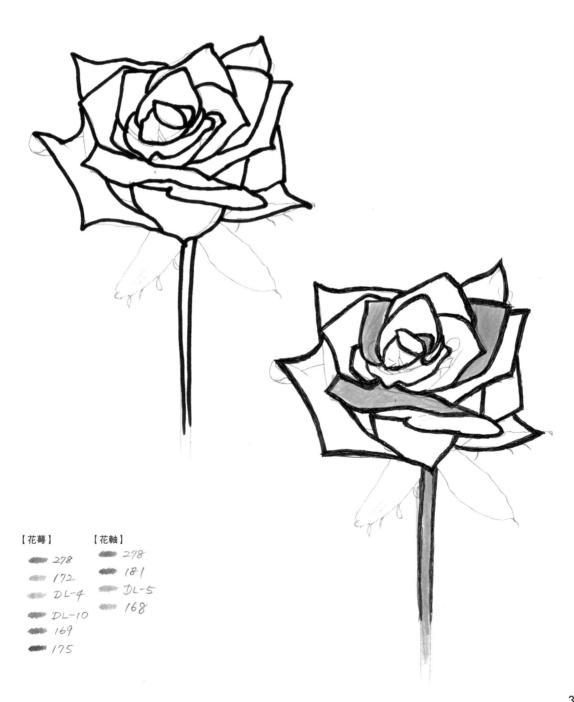

✳ 著色練習

【花萼】　【花軸】

278　278
172　181
DL-4　DL-5
DL-10　168
169
175

玫瑰「拿鐵咖啡」　難度　✿✿❁❁

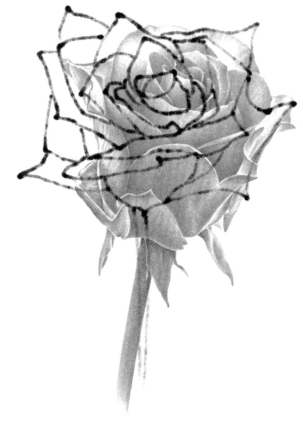

A　B　C

使用顏色

【花瓣】

重疊形成的暗處

- 263（整朵花都會使用到，可深可淺）
- D-9（特別暗的部分）
- 274

② D-9 →　① 263
③ 274 疊上左列顏色

特別暗的部分

使用這三種顏色，塑造整體陰影。
※按照①②③順序塗色。

疊色用配色	下方花瓣
DL-9	263
LG-10	D-9
LG-1	274
LG-2	278
	181

【花萼】

A
- 174
- 263
- 168

B
- 278
- 181 偏多
- 165
- 168

C
- 278
- 165
- 168
- LG-5

【花軸】

和花萼 B 同色

✳ 著色練習

🚩 **描繪重點**

這朵玫瑰的特徵在於活用灰色
（274）。陰影必須畫得十分細
膩，幾乎只靠263、D-9、274
三色就能完成整朵花朵。

康乃馨

難度　❀❀❀
花語　純愛、感性、感動

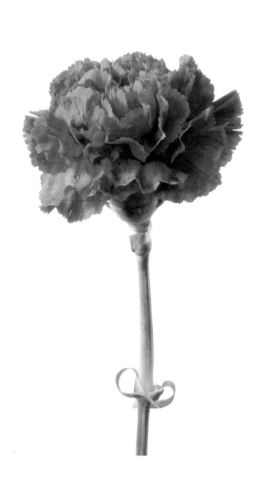
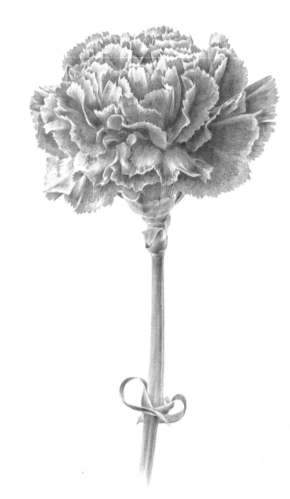

使用顏色

【花瓣】

暗處配色
- D-9
- 225
- 134
- 133

疊色用配色
- 125
- 127
- 128
- 129

紋路
- 142
- 225

描繪重點

下筆時注意別將印刷邊線描得太深。
先思考該塗在線的哪一側。印刷線就
是邊界。調色會使用四種顏色，但色
澤根據下筆部位會出現細微變化，此
處幫讀者配出兩種組合。

✳ 著色練習

【花萼、花軸、葉片】

- 278
- 181 ⎫
- 157 ⎬ 確實描繪暗處
- 165 ⎭
- 172
- DL-5
- DL-4
- V-4

43

難度 ✿✿✿
花語 **積極、希望**

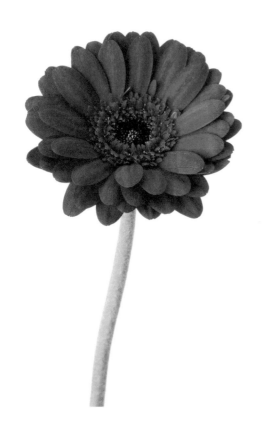
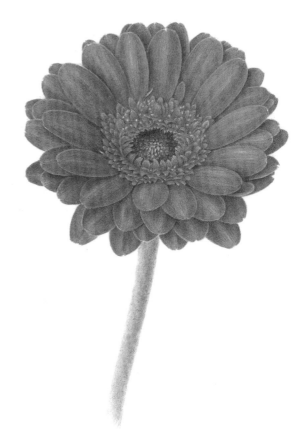

使用顏色

【花瓣】

暗處配色

194
D-9
225

疊色用配色

142
126
127
219
121

描繪重點

花瓣重疊會形成陰影，可以使用194和D-9畫出暗處。接著疊上225潤飾，讓陰影不會過黑。大丁草花軸的質感類似絨毛，橫握色鉛筆上色，就能表現模糊的輪廓。

194
D-9 ➔ 疊上225

✳ 著色練習

【花蕊】

- D-9
- 199
- V-4
- 205

【花軸】

- 165
- 278
- DL-5
- 168

向日葵

難度　★★★
花語　只注視你一人

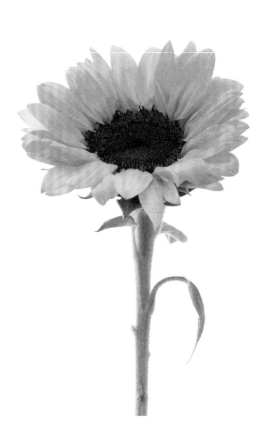

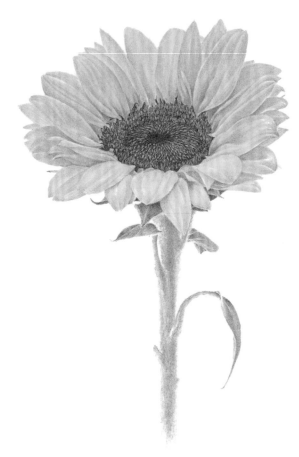

使用顏色

【花瓣】

暗處配色

～ 188
～ 283（特別暗的部分）
～ 186

←186 ③
←188 ①
283 ②

※按照①②③順序塗色。

疊色用配色

～ 111
～ 109
～ 108
～ 107

【花蕊】

～ 179
～ 176
～ 186
～ 175
～ 199
～ D-9
～ LG-9

▶ 描繪重點

在調整色調時，會依照前一色的深淺，逐一疊上接下來的顏色。向日葵花軸上的絨毛比大丁草多，可以橫握色鉛筆，來回塗上淡色。

至於花蕊部分……請努力確實上色（笑）

✳ 著色練習

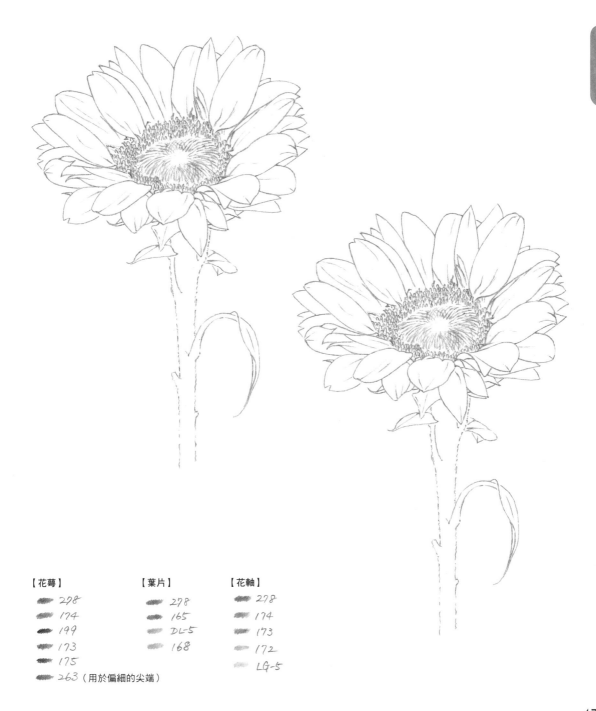

【花萼】
- 278
- 174
- 199
- 173
- 175
- 263（用於偏細的尖端）

【葉片】
- 278
- 165
- DL-5
- 168

【花軸】
- 278
- 174
- 173
- 172
- LG-5

難度 ✿❀❀❀
花語 **誘人**

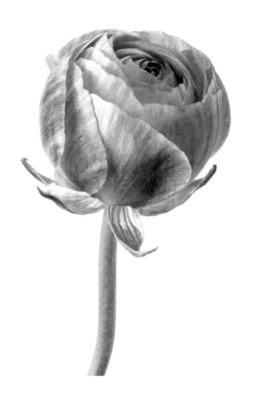

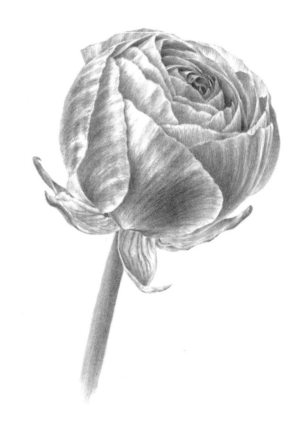

使用顏色

【花瓣】

暗處

137

D-9

141

疊色用配色

136

134

🚩 **描繪重點**

花瓣交疊處的陰影、花瓣紋路都使用
左列三種顏色。不過使用 A 塗法（來
回塗）沒辦法畫出陸蓮花的細微紋路。

✳ 著色練習

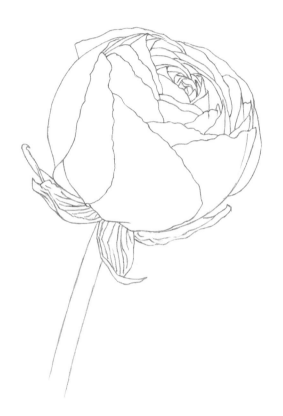
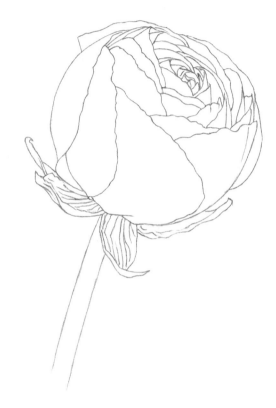

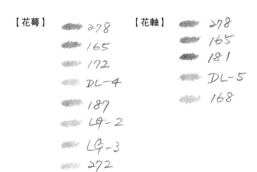

【花萼】
278
165
172
DL-4
187
LG-2
LG-3
272

【花軸】
278
165
181
DL-5
168

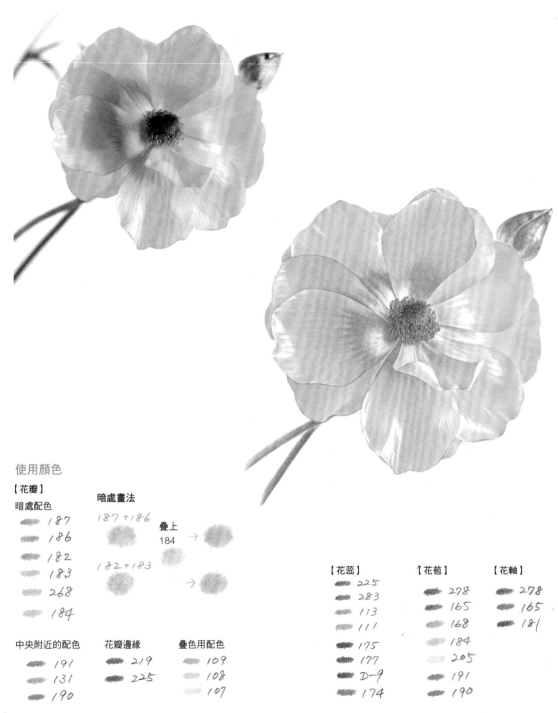

使用顏色

【花瓣】

暗處配色

187
186
182
183
268
184

暗處畫法

187+186

疊上
184 →

182+183 →

中央附近的配色

191
131
190

花瓣邊緣

219
225

疊色用配色

109
108
107

【花蕊】

225
283
113
111
175
177
D-9
174

【花苞】

278
165
168
184
205
191
190

【花軸】

278
165
181

✻ 著色練習

 描繪重點

黃色花瓣較不易看出陰影，通常
會位在面對花朵的左側，或是花
瓣重疊處。花瓣表面有光澤，帶
光澤的亮處留白。

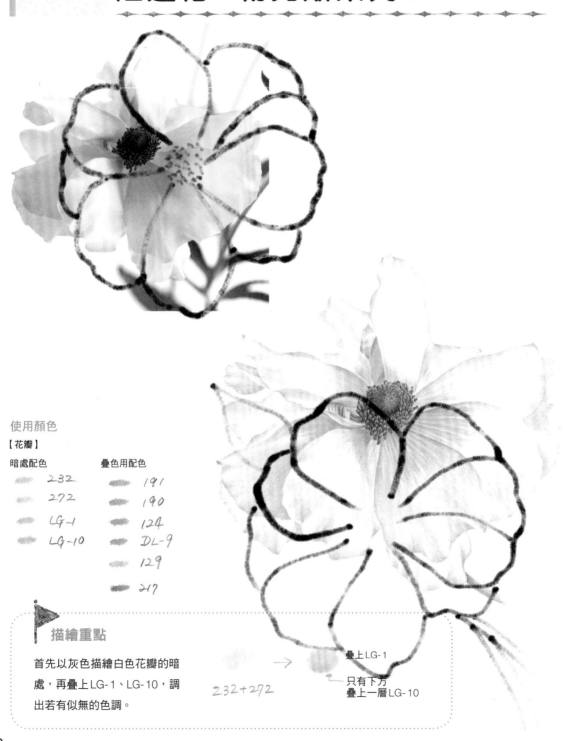

使用顏色

【花瓣】

暗處配色
232
272
LG-1
LG-10

疊色用配色
191
190
124
DL-9
129
217

🚩 **描繪重點**

首先以灰色描繪白色花瓣的暗處，再疊上LG-1、LG-10，調出若有似無的色調。

232＋272

疊上LG-1

只有下方
疊上一層LG-10

✳ 著色練習

【花蕊】		【花軸】	
175		165	
225		278	
263		168	
199			
D-2			

海芋「熱情珊瑚」

難度　✿✿✿✿✿
花語　**艷麗、純淨**

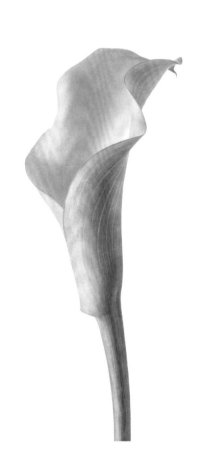

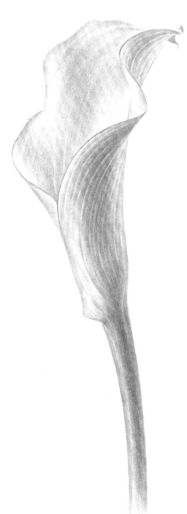

使用顏色

【花瓣】

暗處配色

- LG-10
- DL-9
- 272
- 273
- 263
- 169
- 160

調色用配色

- LG-1
- LG-2
- LG-3

花邊

- DL-10

【花瓣花軸交界處】
- 174
- D-16

【花軸】
- 278
- 157
- 165
- 168

✳ 著色練習

🚩 **描繪重點**

海芋色澤較淺,可以同時畫出陰影與底色。上色時記得按照紋路方向下筆。

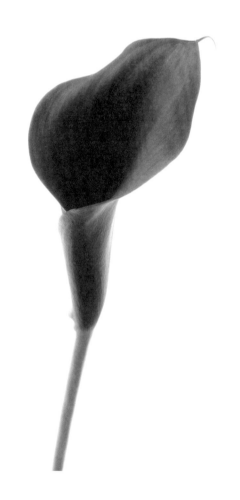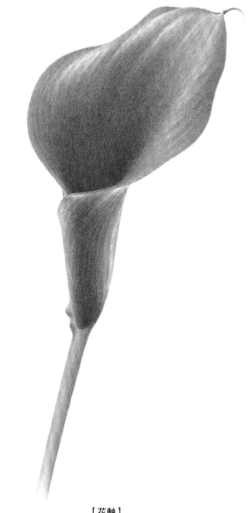

使用顏色

【花瓣】

【花軸】

暗處	調色用配色	筒狀部分	尖端細部	
D-9	136	D-9	174	278
199	134	199	D-9	165
194	133	249		168
		181		
		194		

※按照紋路方向塑造明暗。

✳ 著色練習

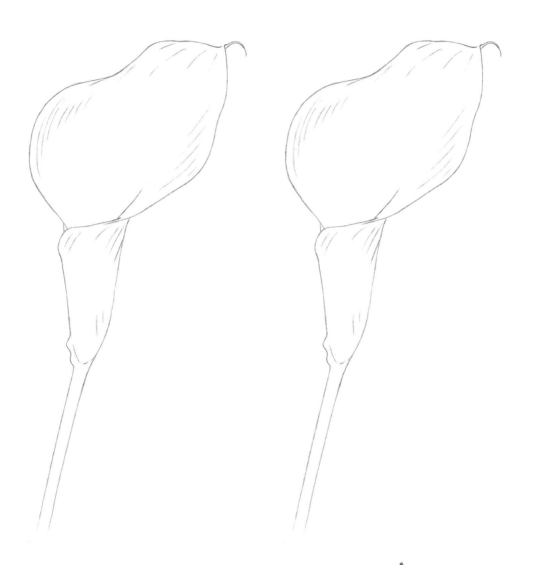

▶ 描繪重點

先仔細確認紋路方向再下筆。刻意留白,比照片中更凸顯亮處。

難度 ✿✿✿
花語 博愛、體貼

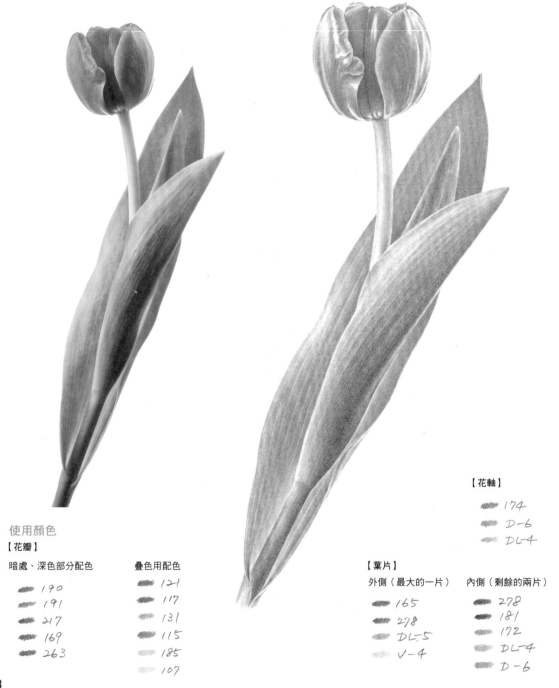

【花軸】
- 174
- D-6
- DL-4

使用顏色
【花瓣】

暗處、深色部分配色
- 190
- 191
- 217
- 169
- 263

疊色用配色
- 121
- 117
- 131
- 115
- 185
- 107

【葉片】

外側（最大的一片）
- 165
- 278
- DL-5
- V-4

內側（剩餘的兩片）
- 278
- 181
- 172
- DL-4
- D-6

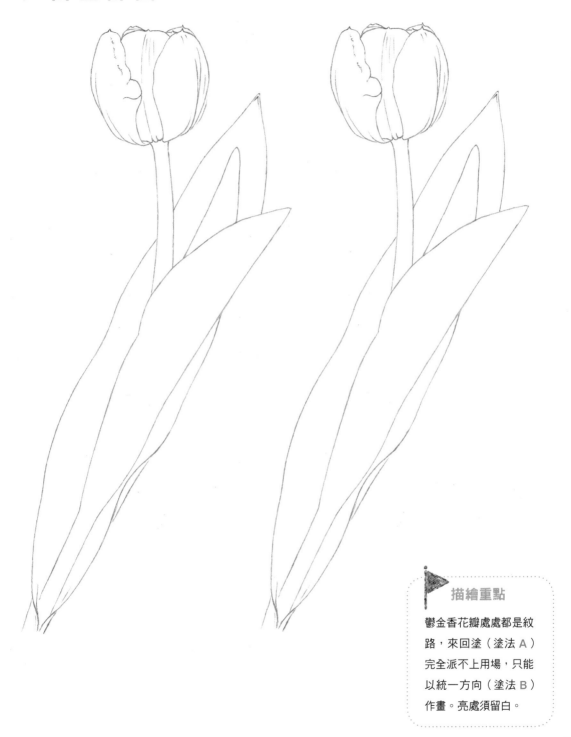

✳ 著色練習

▶ 描繪重點

鬱金香花瓣處處都是紋
路，來回塗（塗法 A）
完全派不上用場，只能
以統一方向（塗法 B）
作畫。亮處須留白。

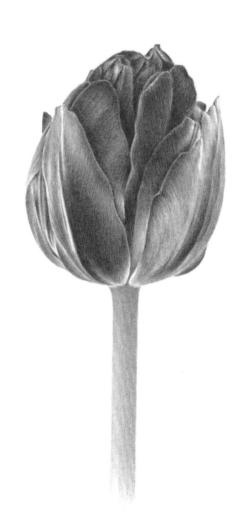

使用顏色

【花瓣】

塗黑

🖊 D-9
🖊 199 ） 來回疊色

疊色用配色

🖊 194
🖊 133

🚩 **描繪重點**

這種鬱金香通體烏黑，偏黑的部位可以
先塗到全黑。依照紋路方向，重複疊上
D-9和199（黑色）。表面帶光澤，亮處
須留白。

 D-9 + 199
各疊兩層

 199 021
疊五層

✱ 著色練習

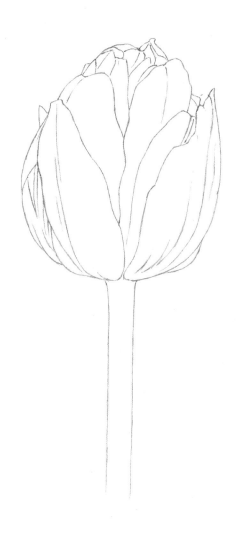

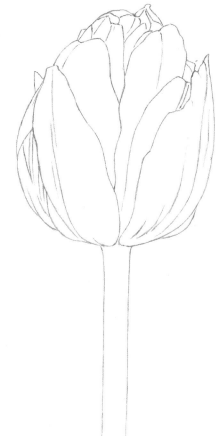

【花瓣】 【花軸】

泛綠部分 165

165 278

DL-5 DL-5

172 168

168

V-4

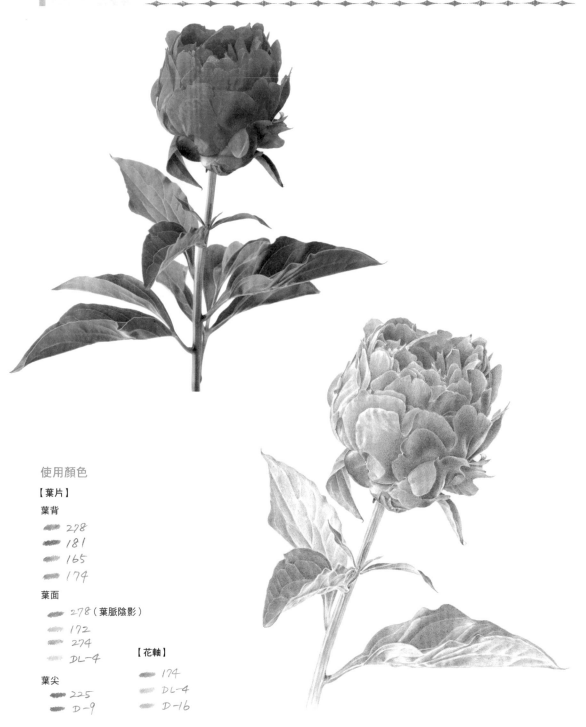

Lesson 22 芍藥

使用顏色

【葉片】

葉背

278
181
165
174

葉面

278（葉脈陰影）
172
274
DL-4

葉尖

225
D-9

【花軸】

174
DL-4
D-16

✳ 著色練習

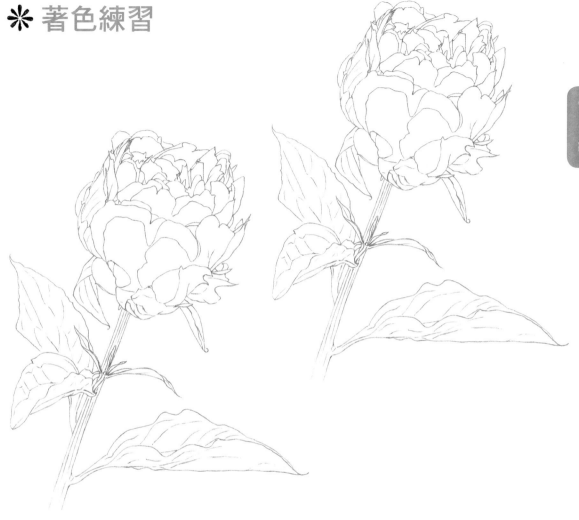

使用顏色

【花瓣】

重疊處陰影

〜 136

內側、特別暗的部分

〜 225

〜 D-9

次暗的部分（中度左右）

〜 142

調出花瓣色澤

〜 127

〜 125

〜 128

🚩 描繪重點

芍藥的粉紅色較鮮艷，比較接近洋紅色系，使用紫色（136）描繪陰影。再偏暗的顏色使用 D-9。可以疊上225和142，加深紅色。面對花朵左側為亮處，請塗得淺一點。

Lesson 23 八重水仙

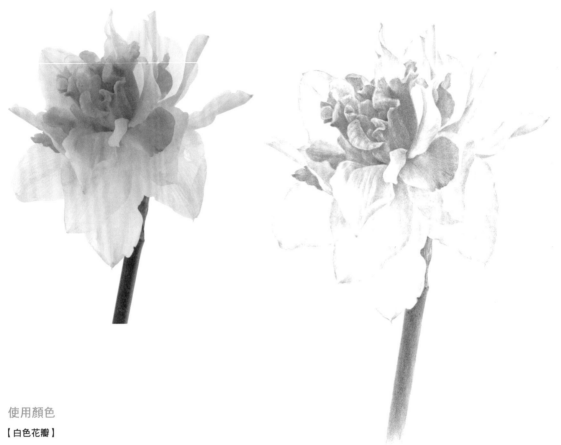

使用顏色

【白色花瓣】

272
273
LG-5

【橙色花瓣】

191
190
188
217（特別暗的部分）
186
131
115
113
LG-1

【花軸】

278
157
DL-5
178
175

描繪重點

過度在意白花瓣的陰影，容易把整朵花畫成灰色。比周遭亮一點的部分可以直接留白。橙色花瓣的陰影可以使用191到131等六色。

特別暗的部分

② 217 →　① 191
　　　　　190
　　　　　188

③ 186
　131

※按照①②③順序塗色。

64

✳ 著色練習

難度 ✿✿✿✿✿
花語 **沉思、回憶**

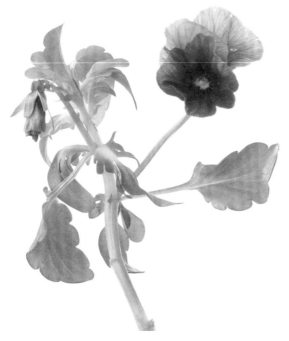

使用顏色

【深紫色花瓣】　　　　　【花苞】

　137　　　　　　　　　137
　136　　　　　　　　　141
　D-9　　　　　　　　　D-9
　　　　　　　　　　　　136

【淺紫色花瓣】

　137 ⎫ 輕輕描出細紋路
　136 ⎭

　DL-8 ⎫ 從花朵邊緣
　LG-9 ⎬ 往中心暈染
　P-9 ⎭

【中心】

　109
　108

雌蕊尖端　　　　內側

　168　　　　　　187
　D-16

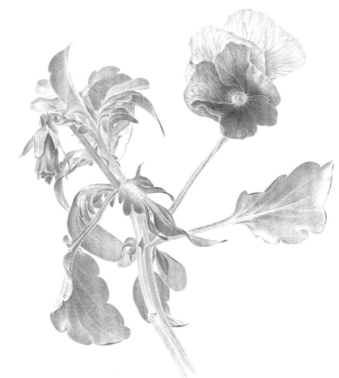

描繪重點

紫花可以使用137和136疊色。
D-9可以暗化紫色。畫花瓣細紋
時請先削尖筆芯，以筆尖輕輕描
畫即可。

特別暗的部分

②D-9　　①137
　　　　　　　　136

※按照①②順序塗色。

　DL-8 ⎫ 疊色時
　　　　　LG-9 ⎬ 放輕力道
　　　　　P-9 ⎭

✳ 著色練習

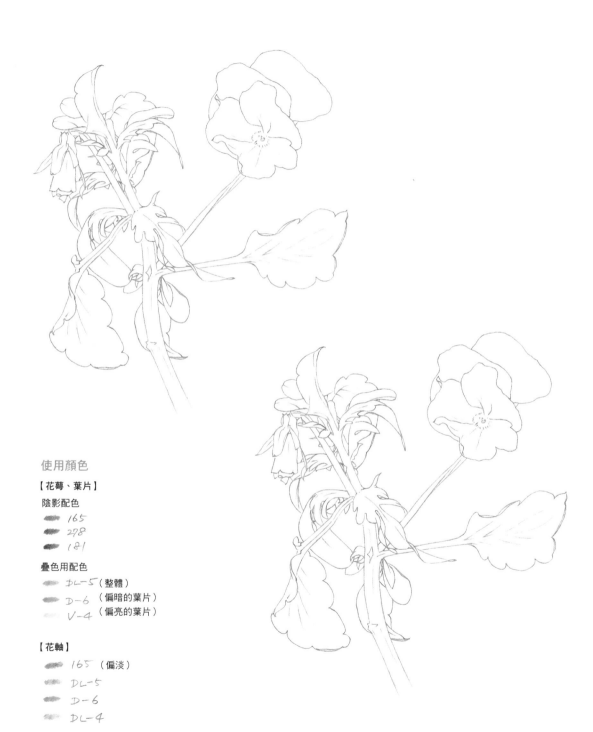

使用顏色

【花萼、葉片】

陰影配色

- 165
- 278
- 181

疊色用配色

- DL-5（整體）
- D-6（偏暗的葉片）
- V-4（偏亮的葉片）

【花軸】

- 165（偏淡）
- DL-5
- D-6
- DL-4

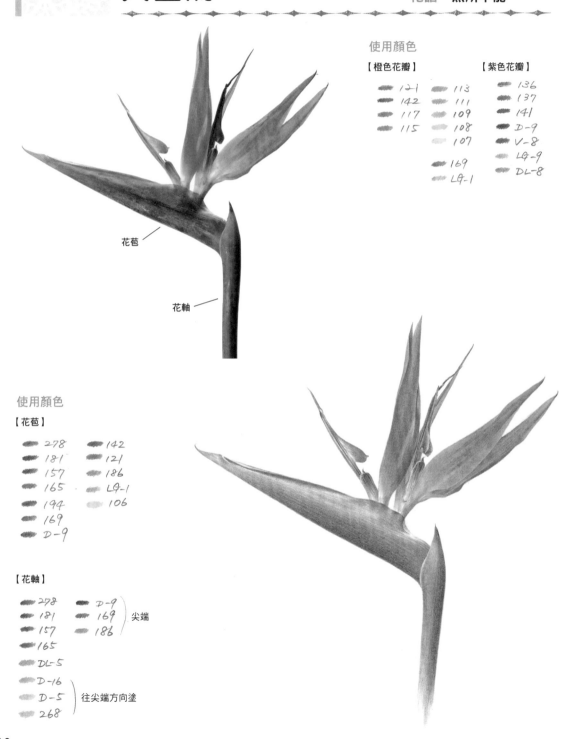

Lesson 25 天堂鳥

難度 ✿✿❀
花語 **無所不能**

使用顏色

【橙色花瓣】　　　　　　【紫色花瓣】

- 121
- 142
- 117
- 115
- 113
- 111
- 109
- 108
- 107
- 169
- LG-1
- 136
- 137
- 141
- D-9
- V-8
- LG-9
- DL-8

花苞

花軸

使用顏色

【花苞】

- 278
- 181
- 157
- 165
- 194
- 169
- D-9
- 142
- 121
- 186
- LG-1
- 106

【花軸】

- 278
- 181
- 157
- 165
- DL-5
- D-16
- D-5 } 往尖端方向塗
- 268
- D-9
- 169 } 尖端
- 186

✳ 著色練習

🚩 描繪重點

天堂鳥色澤鮮豔，陰影處也
會使用紅色（121、142）。
請從113到107，按照順序
疊色。花苞和花軸要按照紋
路方向上色。

難度　✿✿✿✿✿
花語　**沉醉於你的身影**

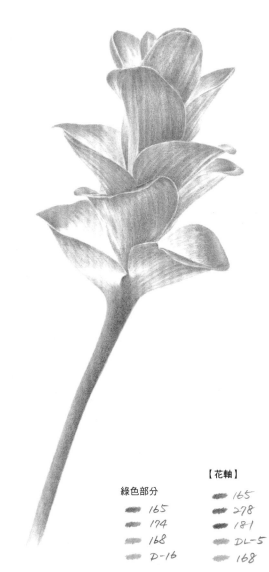

使用顏色

【花】

粉紅色部分

~~~ 134
~~~ 136
~~~ 125
~~~ 119

特別暗的部分

② 136 → 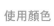 ① 134

③ 125
　 129

※按照①②③順序塗色

綠色部分

~~~ 165
~~~ 174
~~~ 168
~~~ D-16

【花軸】

~~~ 165
~~~ 278
~~~ 181
~~~ DL-5
~~~ 168

70

# ✳ 著色練習

▶ **描繪重點**

花瓣上的小缺口可先暫且忽略。仔細觀察紋路方向,沿紋路下筆。以134、165、174三色調出深淺,事先畫出花朵結構與底色。

難度　❀❀❀

花語　夢中愛戀、堅毅不撓

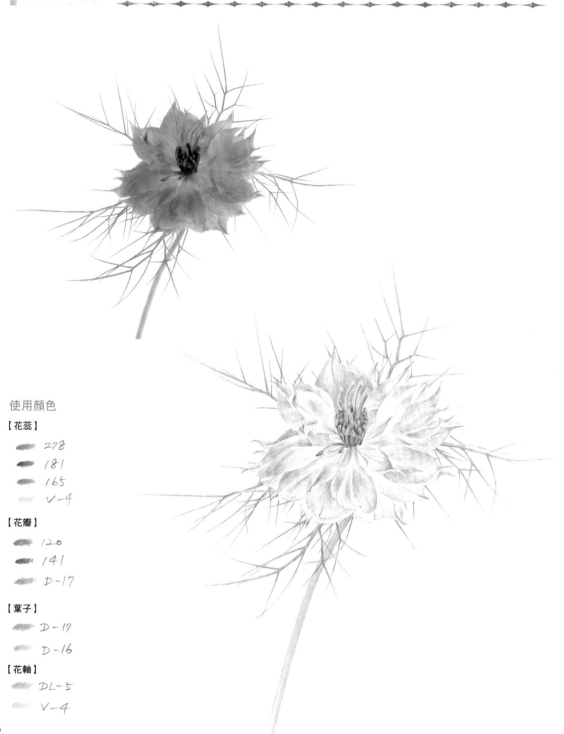

使用顏色

【花蕊】

278

181

165

V–4

【花瓣】

120

141

D–17

【葉子】

D–17

D–16

【花軸】

DL–5

V–4

# ✳ 著色練習

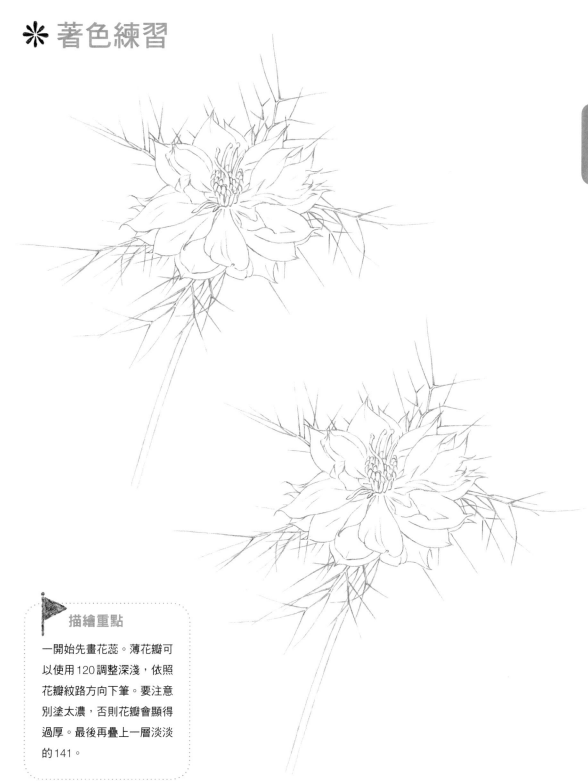

## ▶ 描繪重點

一開始先畫花蕊。薄花瓣可
以使用120調整深淺，依照
花瓣紋路方向下筆。要注意
別塗太濃，否則花瓣會顯得
過厚。最後再疊上一層淡淡
的141。

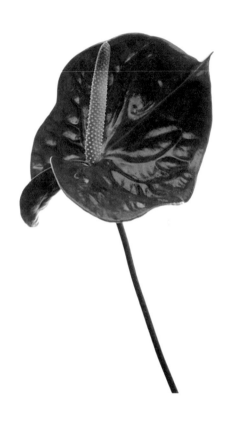
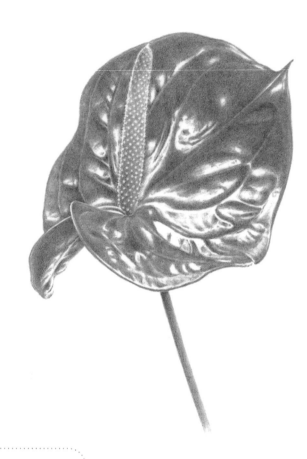

## 使用顏色

【中間的肉穗花序】

- 278 ⎫
- 174 ⎬ ②
- 181 ⎪
- 168 ⎭

- 186 ⎫ ③
- 184 ⎭

- 225 ⎫
- 191 ⎪
- 142 ⎪
- 219 ⎬ ①
- 124 ⎪
- 130 ⎭

## 🚩 描繪重點

肉穗花序的凸起、佛焰苞（花）的白色亮處留白不上色。從肉穗花序開始下筆。首先使用①的225到130，按照順序由下往上塗色。接著使用②的278到168，從上到下依序塗上淺色。交接處使用③的186和184。花瓣上色時需要橫握色鉛筆，小範圍上色，避免留下筆觸，否則無法表現花瓣的光滑質感。

【佛炎苞（花）】

先描繪暗處

- D-9
- 263
- 175
- 199

疊色用配色

- 225
- 217

花瓣邊緣與中心

- 142
- 219
- 117

【花軸】

- 278
- 181
- D-6

# ✳ 著色練習

# Lesson 29 大理花「黑蝶」

難度　✿✿✿
花語　華麗、優雅、善變

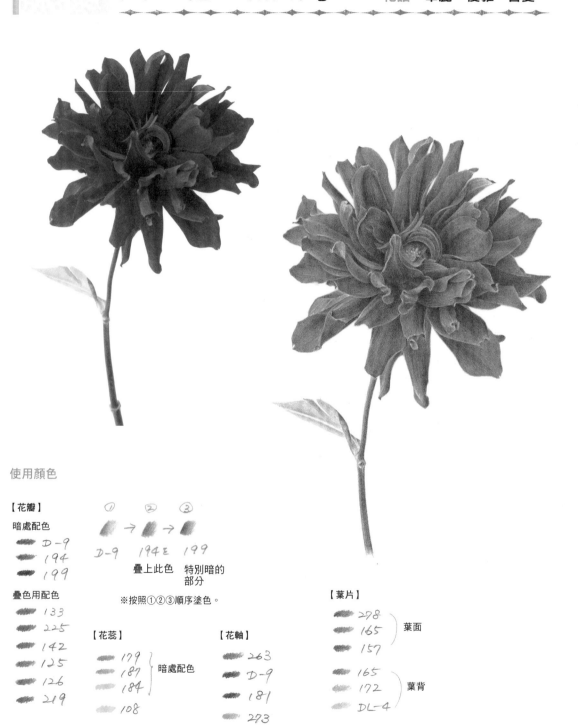

使用顏色

【花瓣】
　　　　　　　　① 　　 ② 　　 ③
暗處配色
　　　D-9
　　　194　　　 D-9 → 194E → 199
　　　199　　　　　 疊上此色　特別暗的
　　　　　　　　　　　　　　　 部分

疊色用配色　　　 ※按照①②③順序塗色。
　　　133
　　　225
　　　142　　　　【花蕊】　　　　　　【花軸】
　　　125　　　　　　179 ⎫　　　　　　 263
　　　126　　　　　　187 ⎬ 暗處配色　　 D-9
　　　219　　　　　　184 ⎭　　　　　　 181
　　　　　　　　　　 108　　　　　　　 273

【葉片】
　　　278 ⎫
　　　165 ⎬ 葉面
　　　157 ⎭

　　　165 ⎫
　　　172 ⎬ 葉背
　　　DL-4 ⎭

# ✳ 著色練習

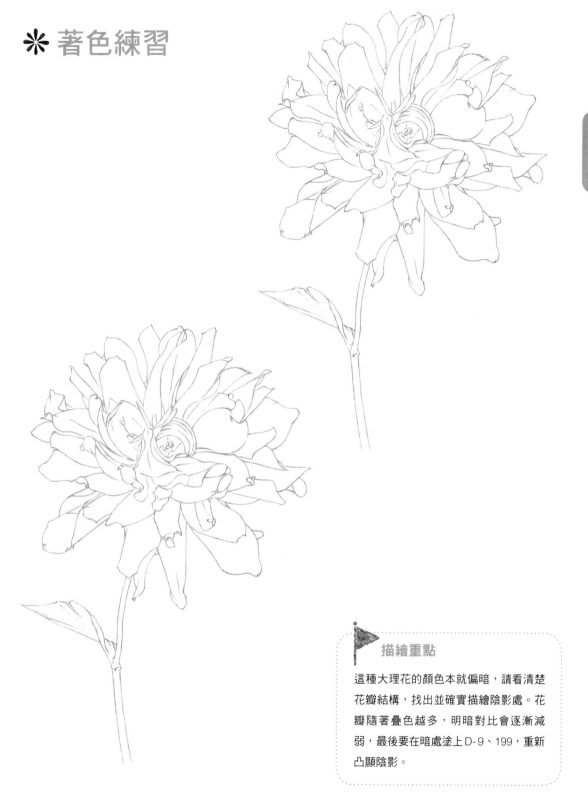

▶ **描繪重點**

這種大理花的顏色本就偏暗,請看清楚
花瓣結構,找出並確實描繪陰影處。花
瓣隨著疊色越多,明暗對比會逐漸減
弱,最後要在暗處塗上D-9、199,重新
凸顯陰影。

# 新娘花

難度　✿✿❀
花語　**若有似無的傾慕、楚楚可憐、知識豐富**

使用顏色

【花瓣】

從紅色紋路開始畫

- 225
- 142
- 126

畫出白色花瓣的陰影
（從花苞下筆）

- 232
- 233
- 272 　暗處配色
- 273
- 174
- LG-9
- LG-10
- DL-8

【花蕊部分】

- D-9
- 225
- 174
- D-16
- 136
- 263
- 274
- 280
- 182
- 183
- 109
- 186

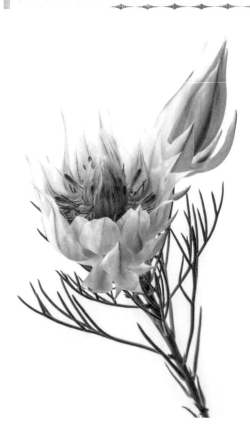

使用顏色

【葉片】

- 278
- 181
- 165
- 169（尖端）

【枝條】

- 175
- 177
- 176
- 187

# ✳ 著色練習

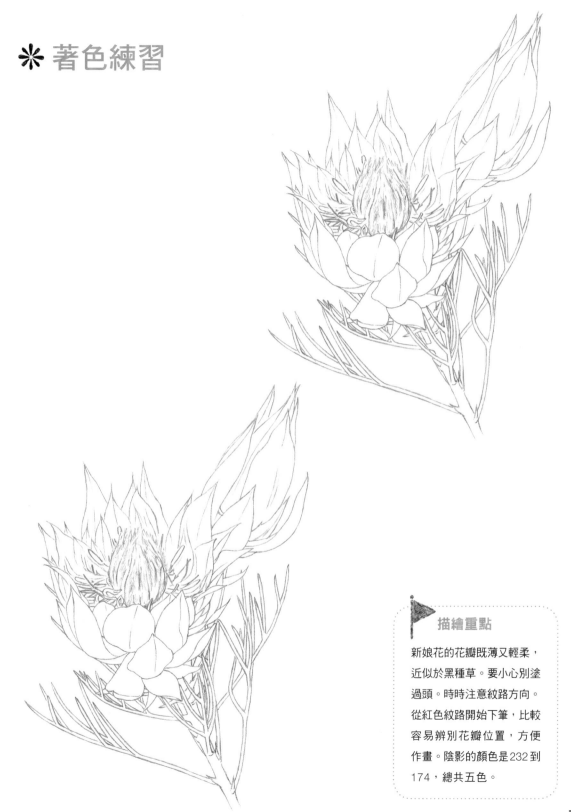

> ## 描繪重點
>
> 新娘花的花瓣既薄又輕柔，
> 近似於黑種草。要小心別塗
> 過頭。時時注意紋路方向。
> 從紅色紋路開始下筆，比較
> 容易辨別花瓣位置，方便
> 作畫。陰影的顏色是232到
> 174，總共五色。

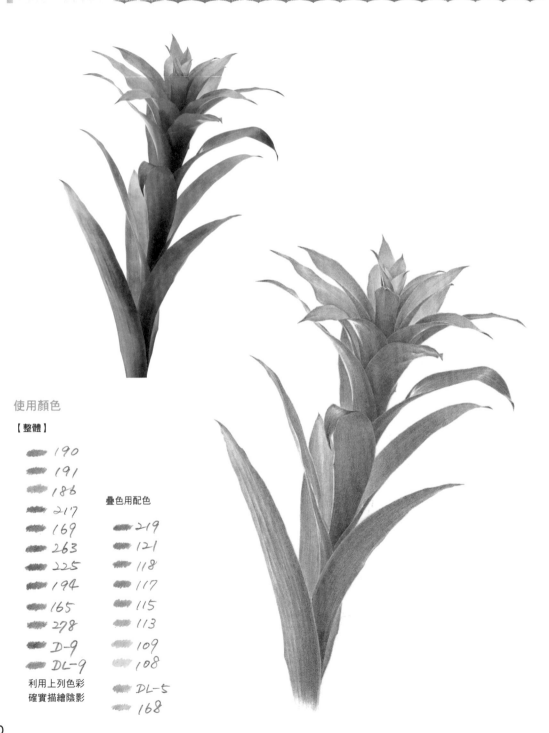

使用顏色

【整體】

| | |
|---|---|
| 190 | |
| 191 | |
| 186 | |
| 217 | 疊色用配色 |
| 169 | 219 |
| 263 | 121 |
| 225 | 118 |
| 194 | 117 |
| 165 | 115 |
| 298 | 113 |
| D-9 | 109 |
| DL-9 | 108 |

利用上列色彩
確實描繪陰影

DL-5
168

# ✳ 著色練習

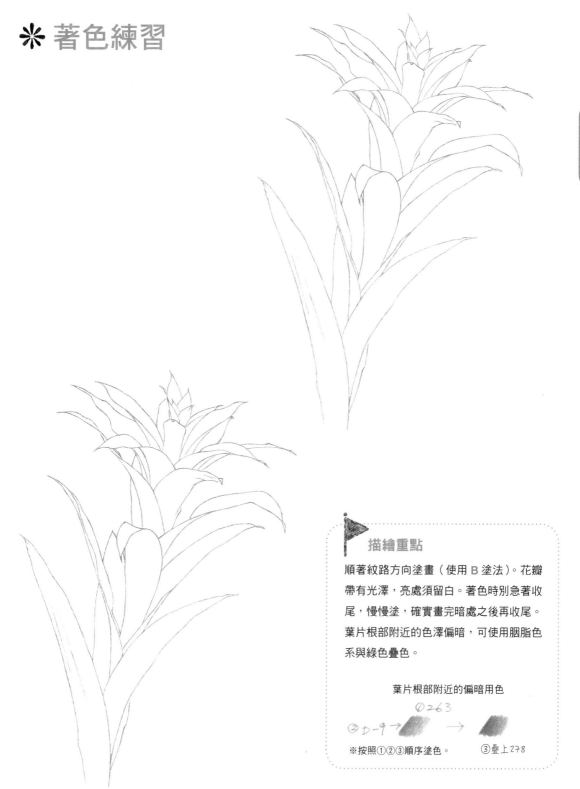

### ▶ 描繪重點

順著紋路方向塗畫（使用 B 塗法）。花瓣
帶有光澤，亮處須留白。著色時別急著收
尾，慢慢塗，確實畫完暗處之後再收尾。
葉片根部附近的色澤偏暗，可使用胭脂色
系與綠色疊色。

葉片根部附近的偏暗用色

①263

②D-9 →　→

※按照①②③順序塗色。　③疊上278

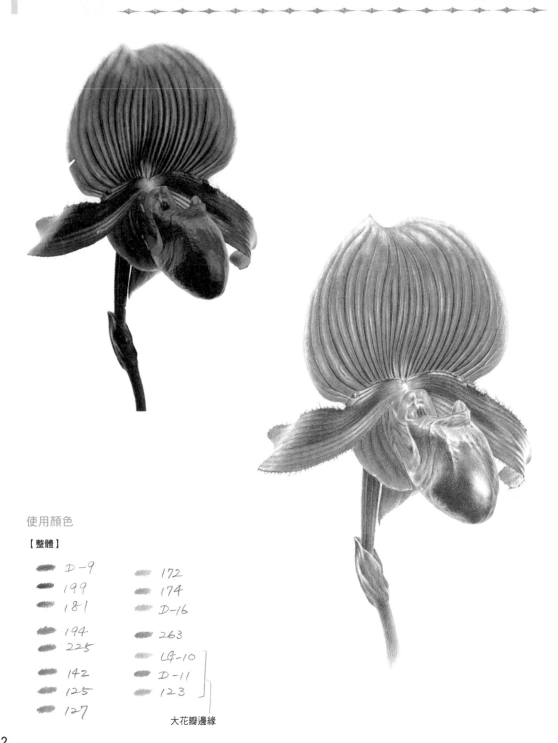

使用顏色

【整體】

| | | | |
|---|---|---|---|
| D-9 | | 172 | |
| 199 | | 174 | |
| 181 | | D-16 | |
| 194 | | 263 | |
| 225 | | LG-10 | |
| 142 | | D-11 | |
| 125 | | 123 | |
| 127 | | | |

大花瓣邊緣

# ✳ 著色練習

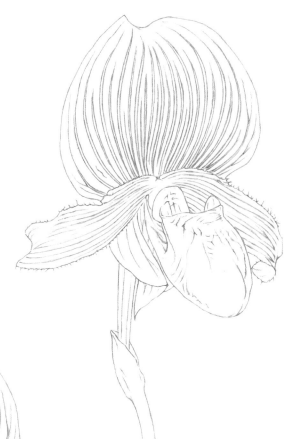

## ▶ 描繪重點

使用D-9到225等五色描繪陰影,而偏黑
的地方可以使用D-9、199、181,重複疊
色。亮處留白,呈現花瓣光澤。照片中的
大花瓣上有小缺口,作畫時暫且忽略這個
地方。

① D-9
② 199
③ 181

↓

④ 194
⑤ 225

偏黑的部分參照
①～③的配色,
其他部分則參考
④～⑤。

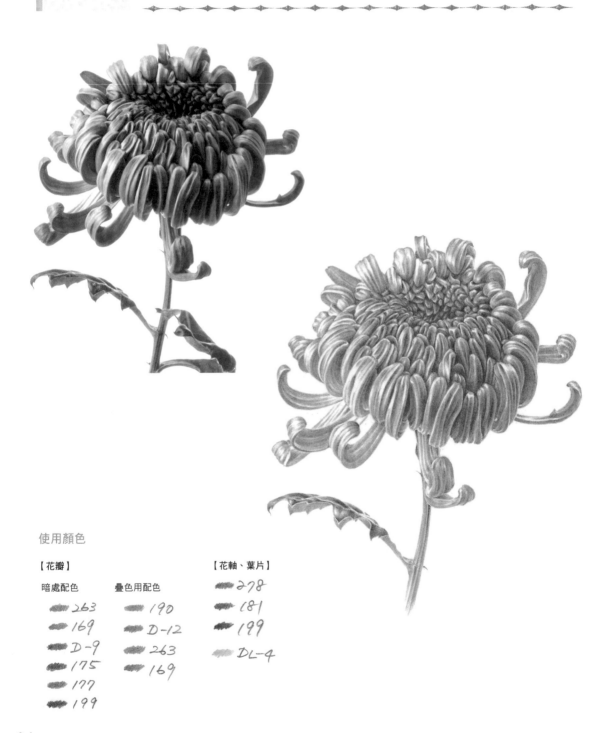

# Lesson 33 菊花「古典可可亞」

難度 ✿✿✿
花語 高貴、高潔、高尚

使用顏色

【花瓣】

| 暗處配色 | 疊色用配色 |
|---|---|
| 263 | 190 |
| 169 | D-12 |
| D-9 | 263 |
| 175 | 169 |
| 177 | |
| 199 | |

【花軸、葉片】

278
181
199
DL-4

# ✳ 著色練習

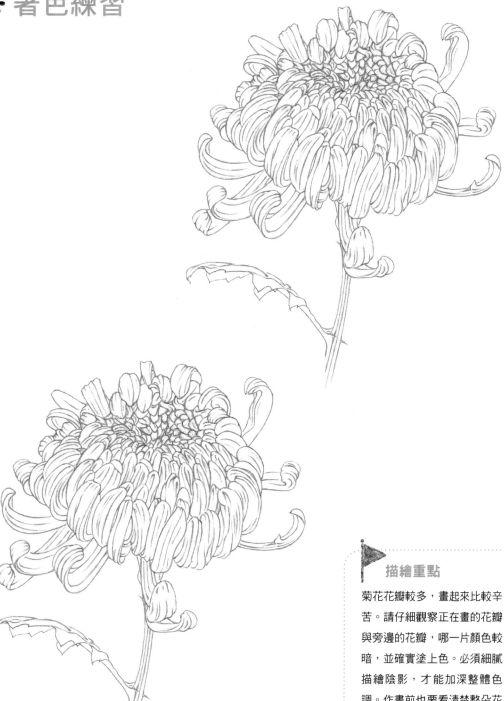

▶ **描繪重點**

菊花花瓣較多，畫起來比較辛苦。請仔細觀察正在畫的花瓣與旁邊的花瓣，哪一片顏色較暗，並確實塗上色。必須細膩描繪陰影，才能加深整體色調。作畫前也要看清楚整朵花的明暗。

示範作品　**蝴蝶蘭「妙齡小姐」**

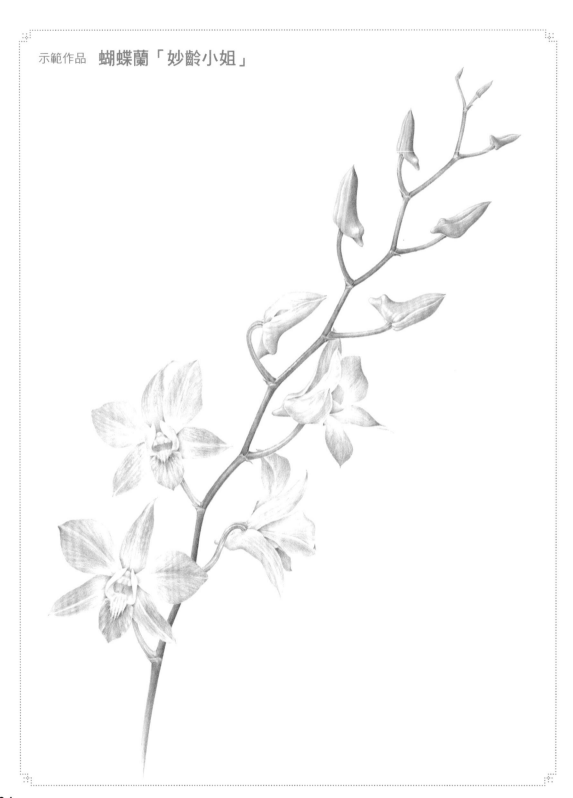

# Chapter 3

# 描繪複數花

本章將稍微增加花朵數量

難度 ❀❀❀❀❀

花語 **自戀**

使用顏色

**【花瓣】**

陰影

LG-3

268

180 特別暗的部分

184

疊色用配色

109

108

107

**【杯狀花瓣】**

暗處配色

LG-3

187

186

疊色用配色

111

109

108

杯狀部分上色
※按照①②③順序塗色。

①LG-3

②187

③186

↓

④111

⑤109　向外塗開

⑥108

※按照④⑤⑥順序塗色。

**【花朵以下】**

165

278

DL-5

V-4

# ✻ 著色練習

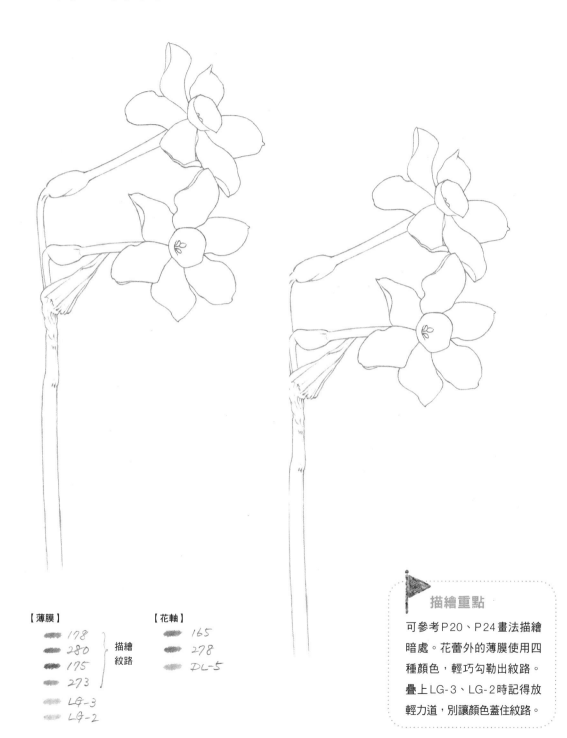

【薄膜】

- 178 ⎫
- 280 ⎪ 描繪
- 175 ⎬ 紋路
- 273 ⎭
- LG-3
- LG-2

【花軸】

- 165
- 278
- DL-5

**🚩 描繪重點**

可參考P20、P24畫法描繪暗處。花蕾外的薄膜使用四種顏色,輕巧勾勒出紋路。疊上LG-3、LG-2時記得放輕力道,別讓顏色蓋住紋路。

Chapter 3

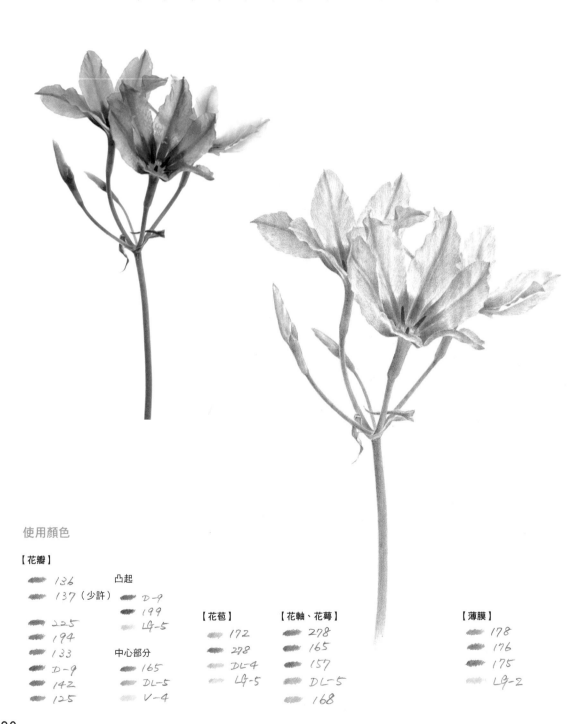

使用顏色

【花瓣】

136
137（少許）

225
194
133
D-9
142
125

凸起

D-9
199
LG-5

中心部分

165
DL-5
V-4

【花苞】

172
278
DL-4
LG-5

【花軸、花萼】

278
165
157
DL-5
168

【薄膜】

178
176
175
LG-2

# ❋ 著色練習

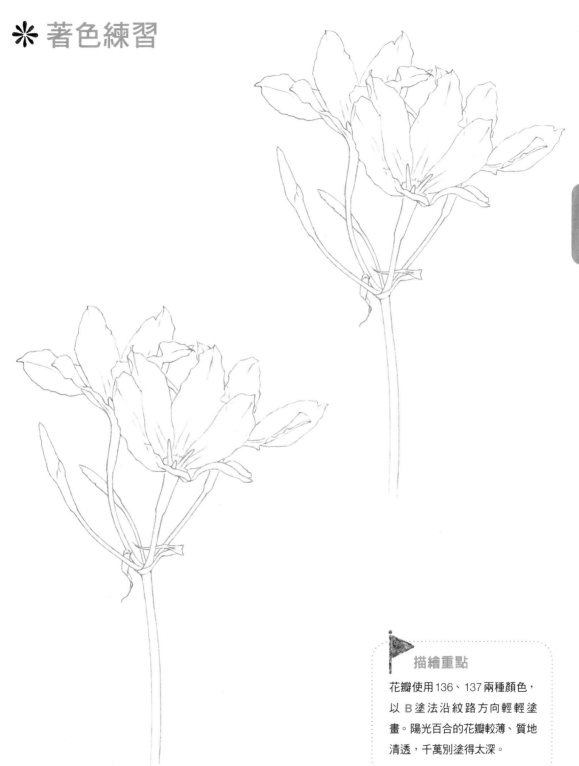

▶ **描繪重點**

花瓣使用136、137兩種顏色，
以 **B** 塗法沿紋路方向輕輕塗
畫。陽光百合的花瓣較薄、質地
清透，千萬別塗得太深。

# Lesson 36 小蒼蘭

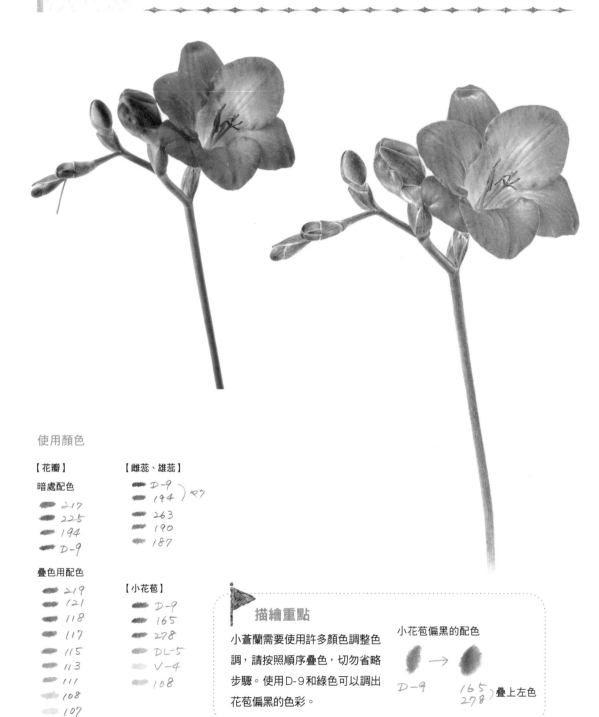

## 使用顏色

**【花瓣】**

暗處配色
- 217
- 225
- 194
- D-9

疊色用配色
- 219
- 121
- 118
- 117
- 115
- 113
- 111
- 108
- 107

**【雌蕊、雄蕊】**
- D-9
- 194 ｝や？
- 263
- 190
- 187

**【小花苞】**
- D-9
- 165
- 278
- DL-5
- V-4
- 108

### 🚩 描繪重點

小蒼蘭需要使用許多顏色調整色調，請按照順序疊色，切勿省略步驟。使用D-9和綠色可以調出花苞偏黑的色彩。

小花苞偏黑的配色

D-9 → 165 278 ｝疊上左色

# ✳ 著色練習

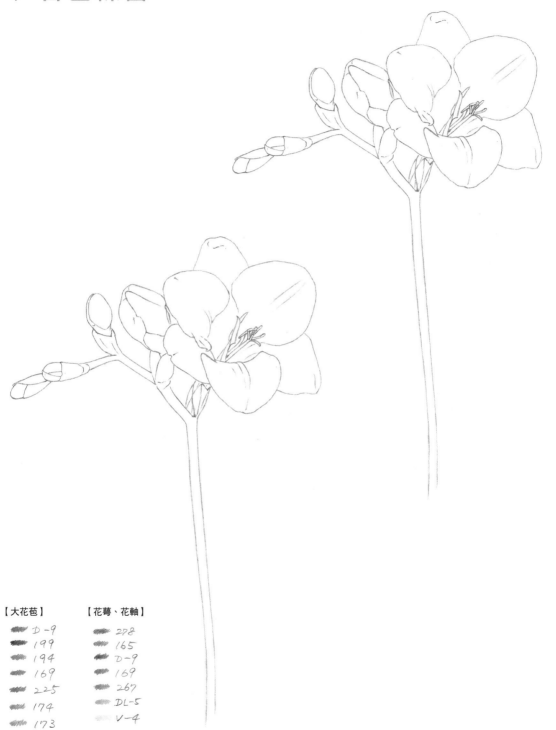

【大花苞】

- ▰ D-9
- ▰ 199
- ▰ 194
- ▰ 169
- ▰ 225
- ▰ 174
- ▰ 173

【花萼、花軸】

- ▰ 278
- ▰ 165
- ▰ D-9
- ▰ 169
- ▰ 267
- ▰ DL-5
- ▰ V-4

Chapter 3

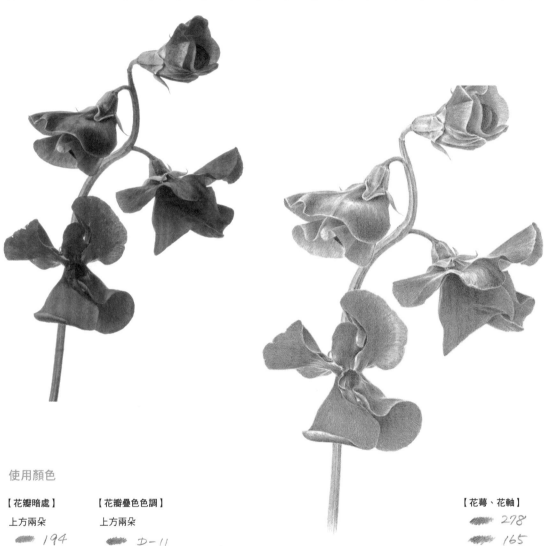

# Lesson 37 香碗豆花（紅）

難度 ✿✿✿
花語 出發、離別

## 使用顏色

**【花瓣暗處】**

上方兩朵

- 194
- D-9
- 133

下方兩朵

- 194
- D-9
- 225

**【花瓣疊色色調】**

上方兩朵

- D-11
- 125
- 127

下方兩朵

- 142
- D-11
- D-12
- 125
- 127
- V-1

**【花萼、花軸】**

- 278
- 165
- D-9
- D-11
- 263
- 169
- 174
- DL-5
- 181

🚩 **描繪重點**

香碗豆花的花色會隨著花朵綻放，逐漸變色。下方兩朵花的紅色就變得比較鮮豔。花朵暗處的用色上下不同，上方兩朵使用194、D-9、133。下方兩朵則使用194、D-9、225、133。

# ✳ 著色練習

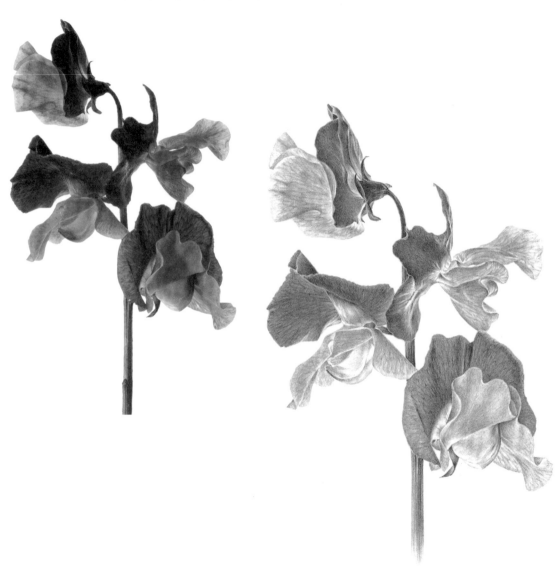

# Lesson 38 香碗豆花（紫）

難度 ❀❀❀

## 使用顏色

**【外側色澤較暗的花瓣】**

- D-9
- 133
- 199
- 134
- D-12

**【色澤較亮的花瓣】**

上方兩朵
- 136
- 133
- DL-9
- 125
- P-9

下方兩朵
- 136
- D-9
- 134
- 125

**【中心（袋狀花瓣）】**

- D-9
- 136
- DL-8
- LG-9
- P-9

**【花萼、花軸】**

- 278
- D-9
- 199
- 165

# ✳ 著色練習

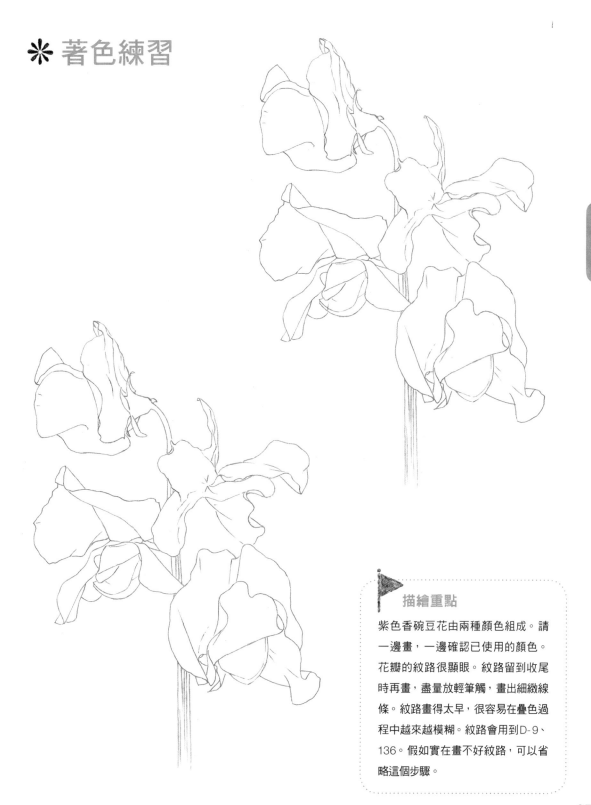

### ▶ 描繪重點

紫色香碗豆花由兩種顏色組成。請
一邊畫，一邊確認已使用的顏色。
花瓣的紋路很顯眼。紋路留到收尾
時再畫，盡量放輕筆觸，畫出細緻線
條。紋路畫得太早，很容易在疊色過
程中越來越模糊。紋路會用到D-9、
136。假如實在畫不好紋路，可以省
略這個步驟。

難度 ❀❀❀
花語 **安慰、懷念**

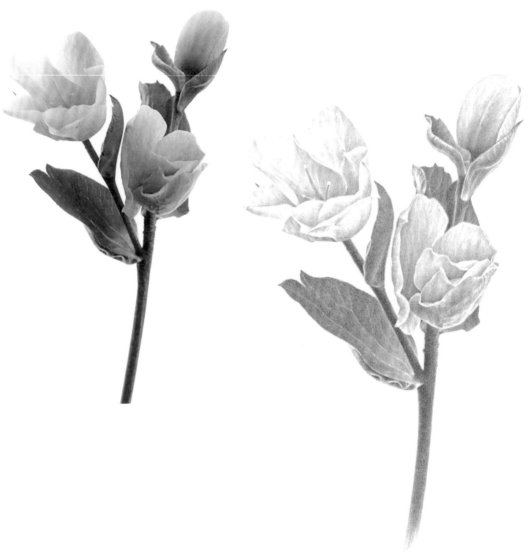

使用顏色

【花】

暗處配色

 174
DL-5
DL-4

### 🚩 描繪重點

描繪陰影會使用三種顏色，而偏綠的花瓣也會用到三種。
不帶綠色的部分則使用兩種顏色。

 174 + DL-5 + DL-4    174 + DL-4

更暗的部分

278
165
181
172
（主要用於外側）

花瓣邊緣處的用色

LG-6

# ✳ 著色練習

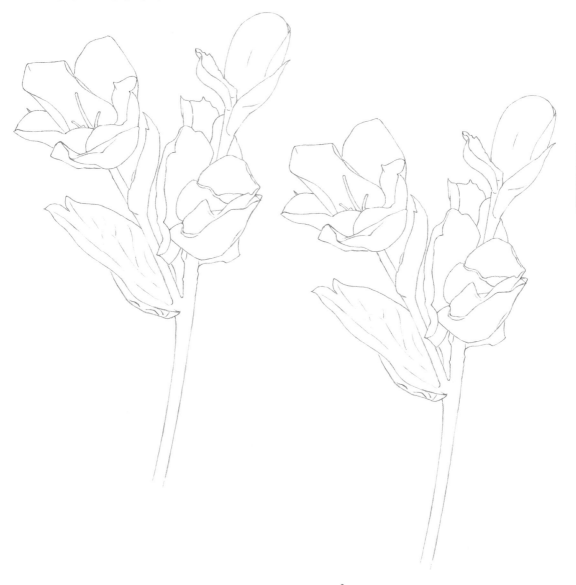

【花蕊】　【葉片】　　　【花軸】

~~ 174　　~~ 165　　　~~ D-9
　　　　　~~ 278　　　~~ 263
　　　　　~~ 181　　　~~ 278
　　　　　~~ 167　　　~~ 181
　　　　　~~ V-4　　　~~ 174

▶ **描繪重點**

確實畫出花軸、葉片偏暗的色澤，可以襯托花朵的淡色，請謹慎仔細作畫。此處將聖誕玫瑰是畫成白花，若想畫得更綠，可以嘗試疊上DL-5、DL-4。

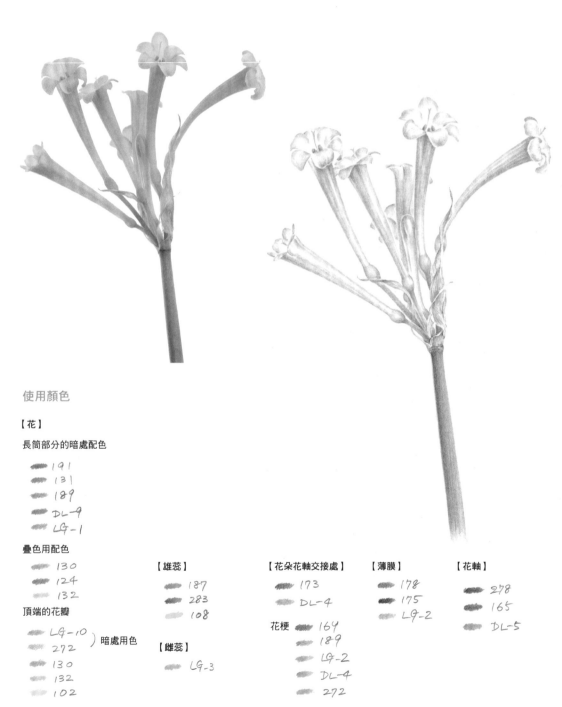

# Lesson 40 垂筒花

難度　✿✿✿✿✿
花語　羞怯、扭曲的魅力

## 使用顏色

【花】

長筒部分的暗處配色

- 191
- 131
- 189
- DL-9
- LG-1

疊色用配色

- 130
- 124
- 132

頂端的花瓣

- LG-10 ｜
- 272 ｜ 暗處用色
- 130
- 132
- 102

【雄蕊】

- 187
- 283
- 108

【雌蕊】

- LG-3

【花朵花軸交接處】

- 173
- DL-4

花梗
- 164
- 189
- LG-2
- DL-4
- 272

【薄膜】

- 178
- 175
- LG-2

【花軸】

- 278
- 165
- DL-5

# ✳ 著色練習

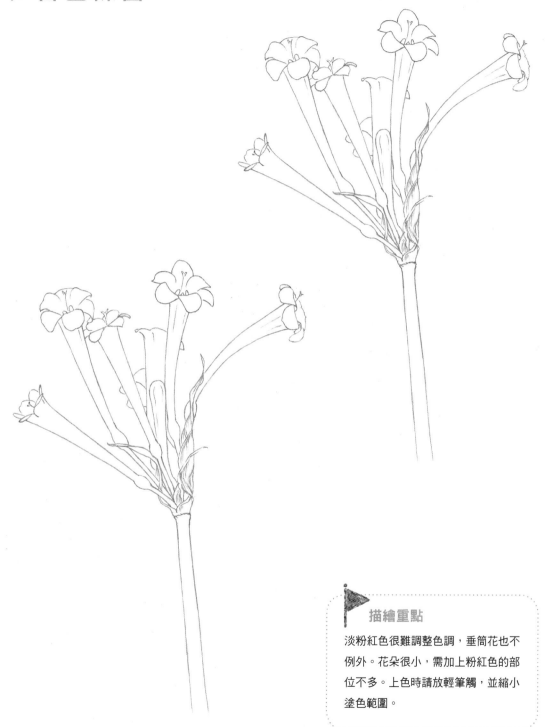

📐 **描繪重點**

淡粉紅色很難調整色調,垂筒花也不
例外。花朵很小,需加上粉紅色的部
位不多。上色時請放輕筆觸,並縮小
塗色範圍。

難度 ✿✿✿✿✿
花語 **維持、異國風情**

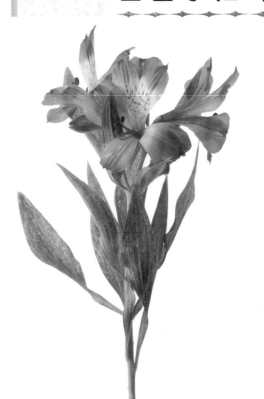

使用顏色

【花瓣】

125
127
D-11
DL-9

🚩 **描繪重點**

葉片上看得見斑點，然而不確定是
否為該品種的特徵，此處暫且忽略
不畫出。為花瓣挑選適當的顏色，
按照紋路方向塗上淺淺一層色彩
（使用 B 塗法）。使用①②照順序塗
上暗處。②可以用在紅色部分。更
暗的部位使用③④依序疊色。之後
再疊上⑤⑥調整色調。

①125　（③D-11　⑤129
②127　④DL-9　⑥119

| 顯眼的紋路、尖端 | 疊色用配色 |
|---|---|
| 278 | 129 |
| 174 | 119 |
| D-11 | 185 |

斑點　225
142

白色部分　VP-10

# ✳ 著色練習

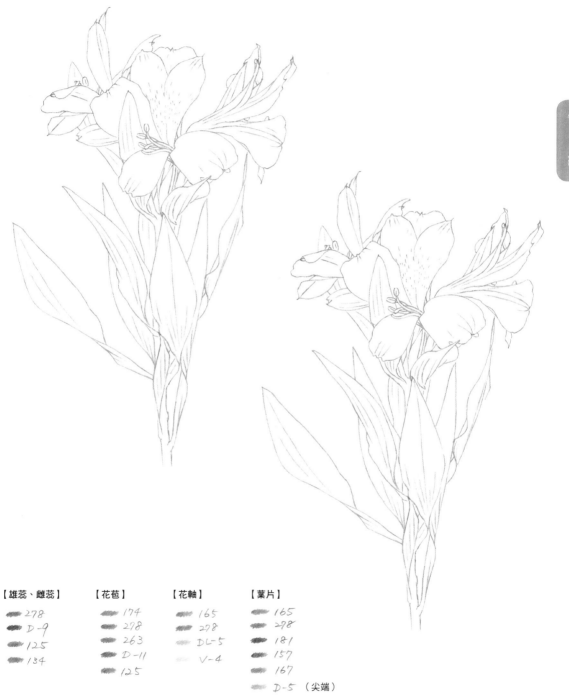

| 【雄蕊、雌蕊】 | 【花苞】 | 【花軸】 | 【葉片】 |
|---|---|---|---|
| 278 | 174 | 165 | 165 |
| D-9 | 278 | 278 | 278 |
| 125 | 263 | DL-5 | 181 |
| 134 | D-11 | V-4 | 157 |
|  | 125 |  | 167 |
|  |  |  | D-5（尖端） |

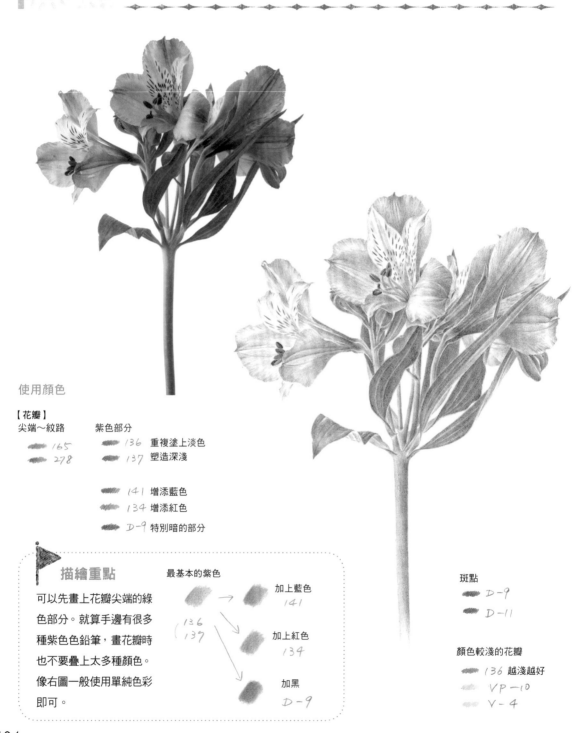

## 使用顏色

**【花瓣】**

| 尖端～紋路 | 紫色部分 | |
|---|---|---|
| 165 | 136 | 重複塗上淡色 |
| 278 | 137 | 塑造深淺 |
| | 141 | 增添藍色 |
| | 134 | 增添紅色 |
| | D-9 | 特別暗的部分 |

▶ **描繪重點**

可以先畫上花瓣尖端的綠色部分。就算手邊有很多種紫色色鉛筆，畫花瓣時也不要疊上太多種顏色。像右圖一般使用單純色彩即可。

最基本的紫色

136
137

→ 加上藍色
141

加上紅色
134

加黑
D-9

斑點

D-9
D-11

顏色較淺的花瓣

136 越淺越好
VP-10
V-4

# ✳ 著色練習

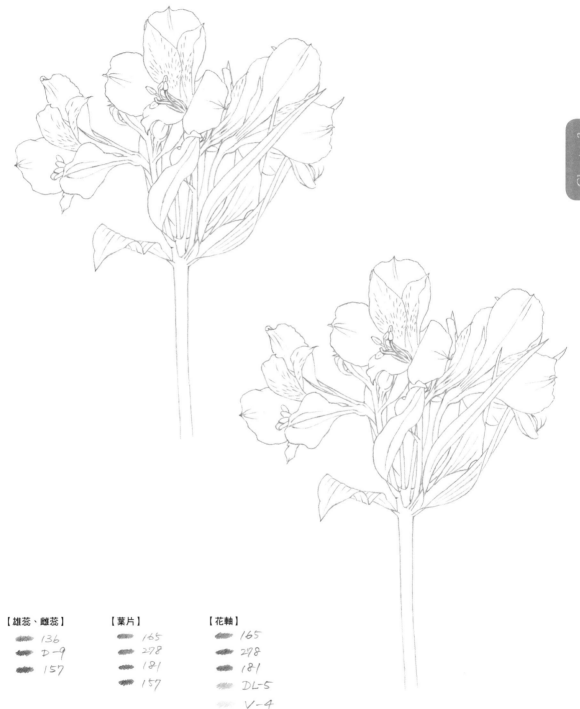

| 【雄蕊、雌蕊】 | 【葉片】 | 【花軸】 |
|---|---|---|
| 136 | 165 | 165 |
| D-9 | 278 | 278 |
| 157 | 181 | 181 |
| | 157 | DL-5 |
| | | V-4 |

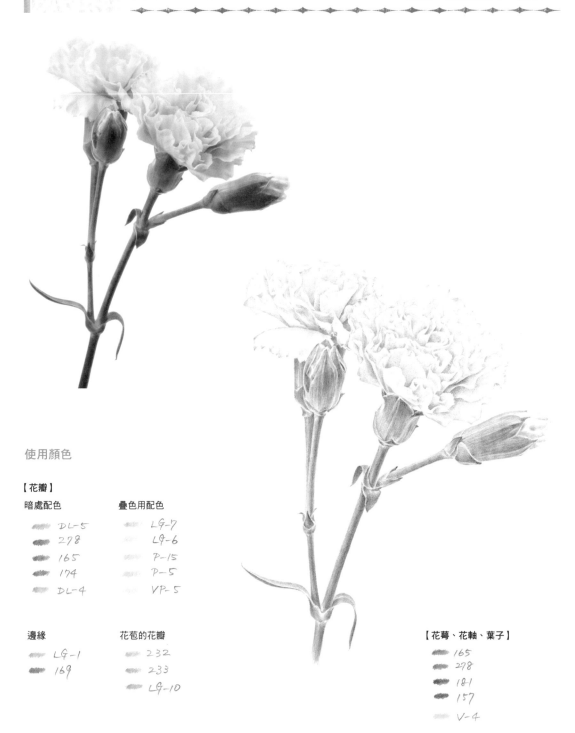

# Lesson 43 簇生康乃馨

難度　✿✿✿
花語　**集體的美、樸素**

使用顏色

**【花瓣】**

暗處配色
- DL-5
- 278
- 165
- 174
- DL-4

疊色用配色
- LG-7
- LG-6
- P-15
- P-5
- VP-5

邊緣
- LG-1
- 169

花苞的花瓣
- 232
- 233
- LG-10

**【花萼、花軸、葉子】**
- 165
- 278
- 181
- 157
- V-4

# ❋ 著色練習

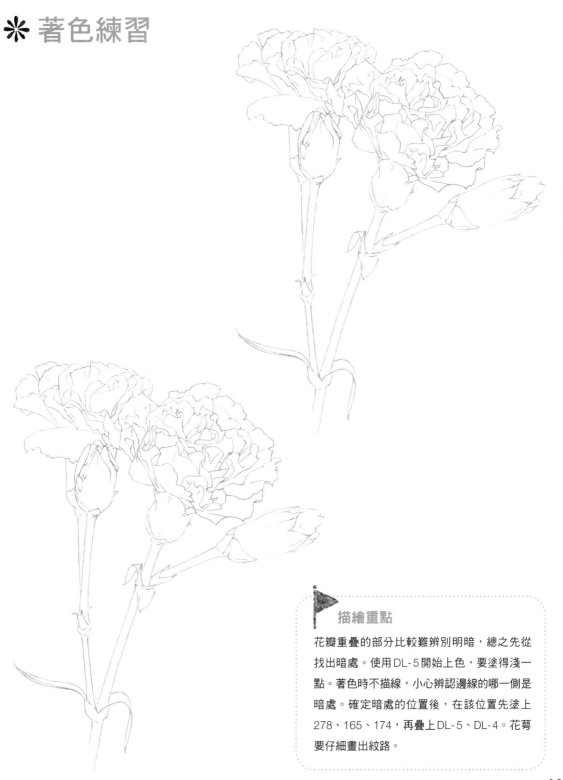

### 描繪重點

花瓣重疊的部分比較難辨別明暗，總之先從找出暗處。使用DL-5開始上色，要塗得淺一點。著色時不描線，小心辨認邊線的哪一側是暗處。確定暗處的位置後，在該位置先塗上278、165、174，再疊上DL-5、DL-4。花萼要仔細畫出紋路。

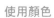

# Lesson 44 油點草

難度 ✿✿✿
花語 **不為人知的念頭**

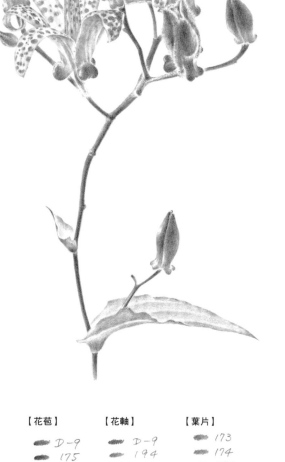

使用顏色

**【花瓣】**

斑點
- D-9
- 194
- 134

內側
- DL-8
- 136
- LG-10

白色花瓣的
邊緣、陰影
- VP-10

黃色圓點
- 109
- 108

**【雄蕊、雌蕊】**

斑點
- D-9
- 194
- 134

花絲
- LG-10
- LG-1
- LG-9

花葯
- D-9
- 169
- LG-1

**【花苞】**
- D-9
- 175
- 199
- 263
- 194
- 173
- D-16

**【花軸】**
- D-9
- 194
- 169
- 175

**【葉片】**
- 173
- 174
- 280
- 283
- 187
- LG-3
- D-16
- D-5

108

# ✳ 著色練習

## 🚩 描繪重點

先從花瓣斑點著手。畫斑點時不描輪廓線。花苞的光澤、細毛處留白。

邊塗邊畫出斑點

D-9　　D-9 + 134

錯誤範例

○ → ⚫

不能畫出輪廓線

# Lesson 45 翠雀

難度　❀❀❀

花語　**高貴、高傲**

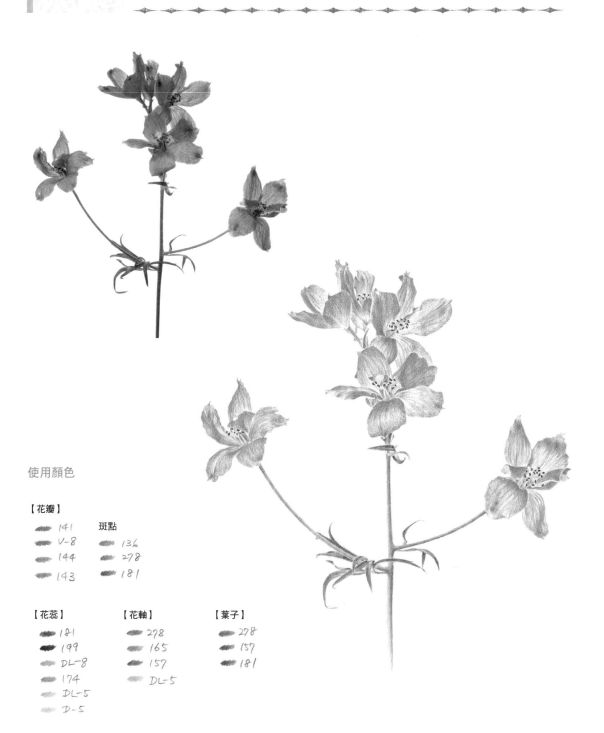

使用顏色

【花瓣】

- 141　　　斑點
- V-8　　　136
- 144　　　278
- 143　　　181

【花蕊】

- 181
- 199
- DL-8
- 174
- DL-5
- D-5

【花軸】

- 278
- 165
- 157
- DL-5

【葉子】

- 278
- 157
- 181

✻ 著色練習

描繪重點

翠雀的花瓣較薄,切勿塗得
過厚。使用偏黑的顏色來加
深色彩,比較有效率。

# 洋桔梗

難度 ✿✿❀❀
花語 **優雅、希望**

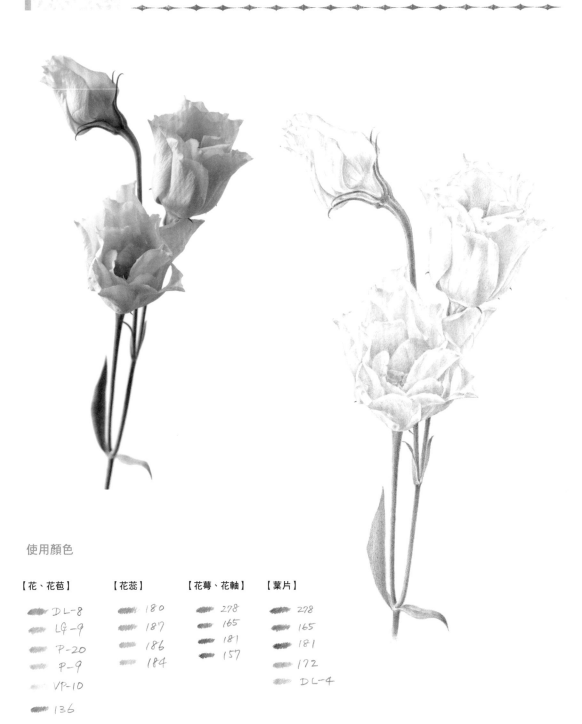

使用顏色

| 【花、花苞】 | 【花蕊】 | 【花萼、花軸】 | 【葉片】 |
|---|---|---|---|
| DL-8 | 180 | 278 | 278 |
| LG-9 | 187 | 165 | 165 |
| P-20 | 186 | 181 | 181 |
| P-9 | 184 | 157 | 172 |
| VP-10 | | | DL-4 |
| 136 | | | |

112

# ✳ 著色練習

## 🚩 描繪重點

洋桔梗的顏色很淺。花朵亮處都不上色，只上陰影。偏白帶光
澤的部分全都留白。而陰影用色中最暗的136不容易被蓋掉，
不需要畫太深，適合留到最後再上色。

先上136　　先上P-9
疊上P-9　　疊上136

※136等到最後再疊色，以免暗處過黑。

## Lesson 47 石斛蘭

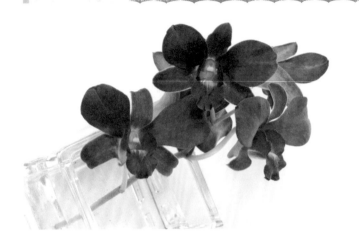

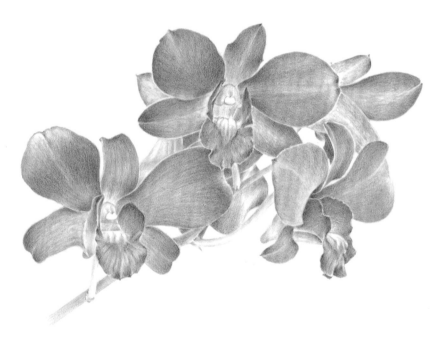

使用顏色

【花瓣】

暗處配色

- D-9
- 199

疊色用配色

- 194
- 133
- 263
- 173
- D-5
- 268

【花朵中央】

- 136
- 134
- 263
- 268
- 184

【花軸】

- 278
- 165
- 168
- 272
- LG-3
- LG-5
- 178

# ✳ 著色練習

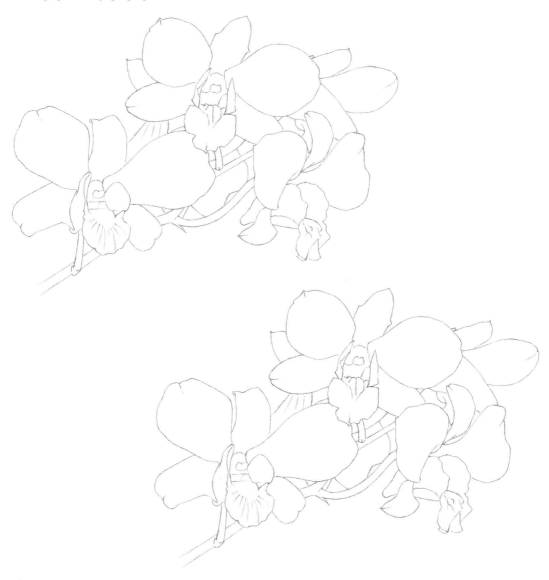

▶ 描繪重點

一個畫面上若是有複數同色系的花,請不要一次只畫一朵(或是一次只畫一片花瓣)。假如每朵花都從零開始下筆,畫面的整體色彩容易失衡。首先請使用D-9和199,一次畫出所有花朵的陰影。想讓花朵色澤和照片一樣深,請再多疊上一層D-9到263。

# Lesson48 莫卡拉蘭

難度　✿✿✿✿✿
花語　**優雅、氣質**

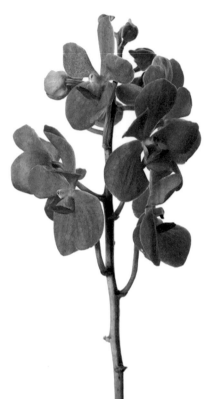

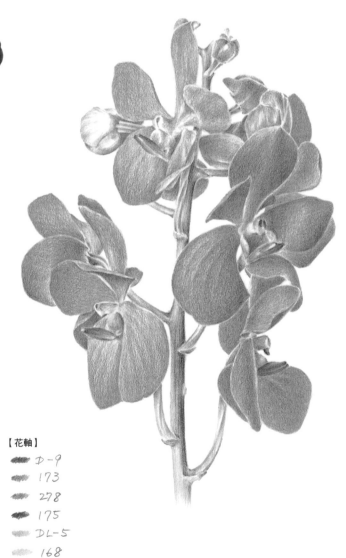

使用顏色

**【花】**

塑造陰影

225
D-9
194
263
133
142

配色

133   塗淺色
142
D-11
D-1
DL-10

**【花苞】**

263
169
194
190
DL-10
LG-1
LG-2
273

**【花梗】**

194
D-9
134

**【花軸】**

D-9
173
278
175
DL-5
168

**【花蕊的黃色部分】**

184

# ✳ 著色練習

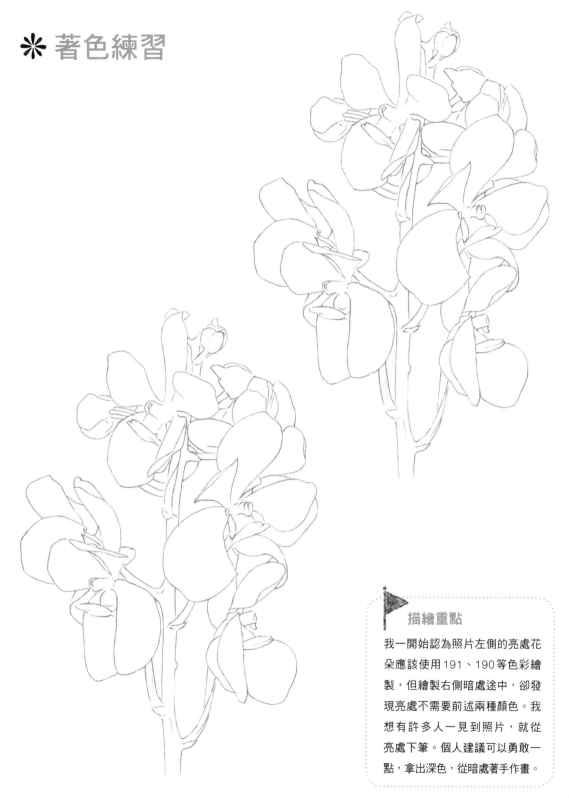

## 描繪重點

我一開始認為照片左側的亮處花朵應該使用191、190等色彩繪製，但繪製右側暗處途中，卻發現亮處不需要前述兩種顏色。我想有許多人一見到照片，就從亮處下筆。個人建議可以勇敢一點，拿出深色，從暗處著手作畫。

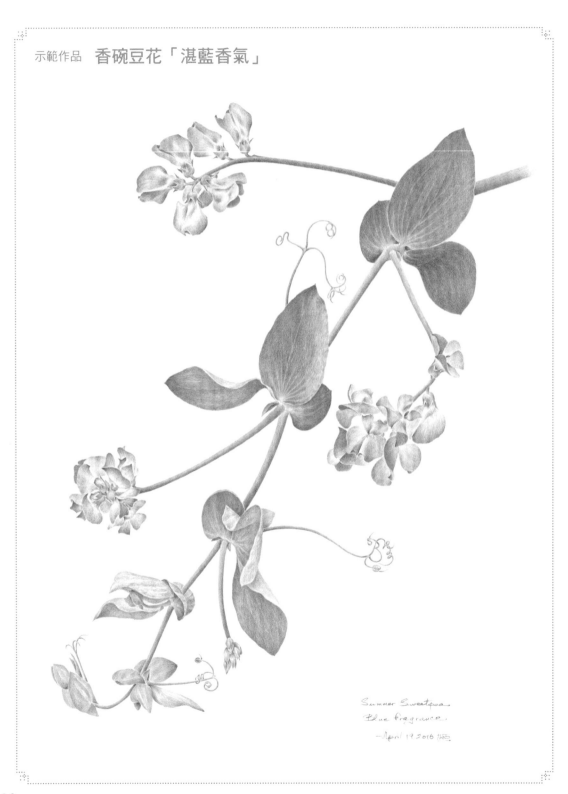

Summer Sweetpea
Blue fragrance.
—April 19 2016 協

# Chapter 4

# 描繪簇生花

增加更多花的數量，但作畫基礎不變

難度　✿✿✿

花語　**天賦、潔白無瑕、單純**

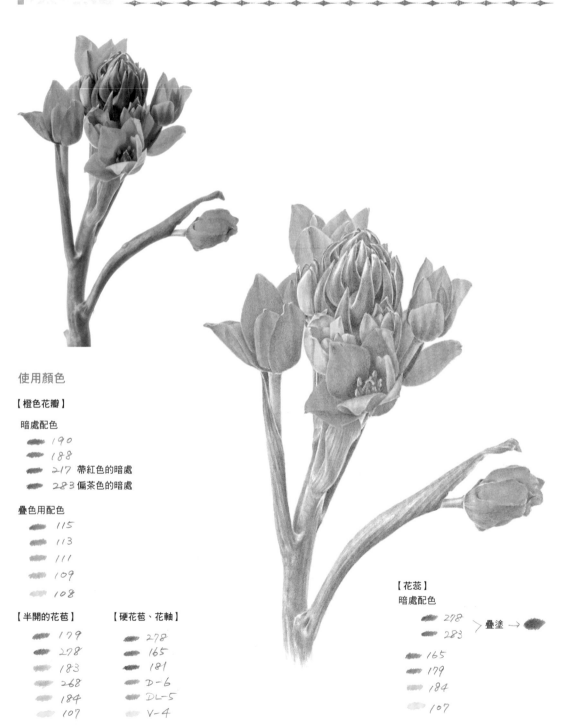

使用顏色

【橙色花瓣】

暗處配色

190
188
217 帶紅色的暗處
283 偏茶色的暗處

疊色用配色

115
113
111
109
108

【半開的花苞】

179
278
183
268
184
107

【硬花苞、花軸】

278
165
181
D-6
DL-5
V-4

【花蕊】

暗處配色

278
283　>疊塗 →

165
179
184
107

# ✳ 著色練習

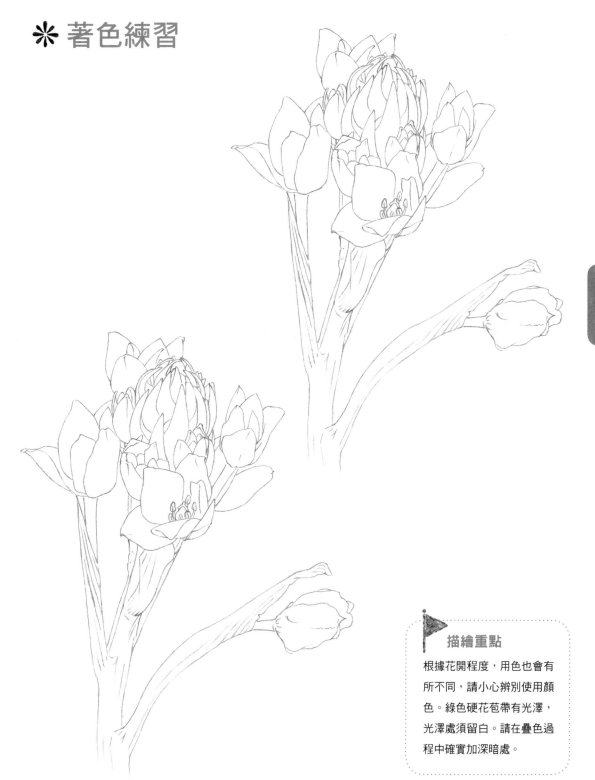

**▶ 描繪重點**

根據花開程度，用色也會有
所不同，請小心辨別使用顏
色。綠色硬花苞帶有光澤，
光澤處須留白。請在疊色過
程中確實加深暗處。

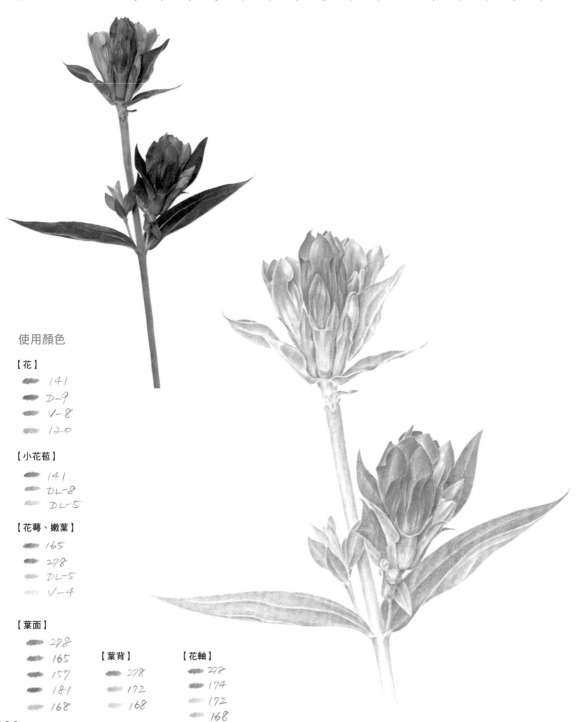

使用顏色

【花】

141
D-9
V-8
120

【小花苞】

141
DL-8
DL-5

【花萼、嫩葉】

165
278
DL-5
V-4

【葉面】

278
165
157
181
168

【葉背】

278
172
168

【花軸】

278
174
172
168

122

# ✳ 著色練習

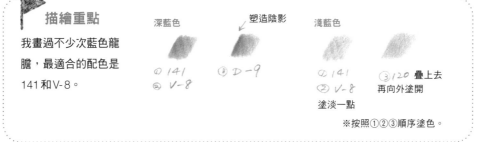

🚩 **描繪重點**

我畫過不少次藍色龍膽，最適合的配色是141和V-8。

深藍色

塑造陰影

淺藍色

① 141
② V-8

③ D-9

① 141
② V-8
塗淡一點

③ 120 疊上去
再向外塗開

※按照①②③順序塗色。

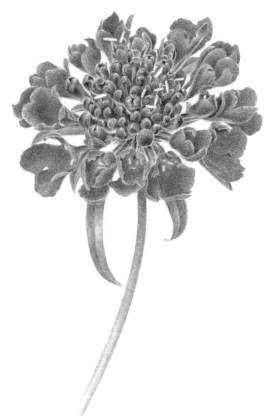

## 使用顏色

【花、花苞】

暗處配色

 D-9
194
199

疊色用配色

133
263
225
169

【花萼、花軸】

278
181
157
165
168

# ✳ 著色練習

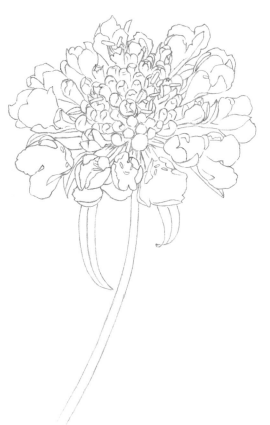

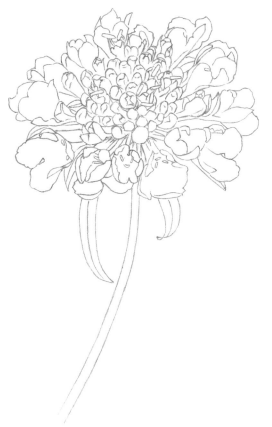

🚩 **描繪重點**

藍盆花乍看只有一朵大花，其實是許多
小花群聚組成花朵。中央花苞會全數綻
放。花苞裡長出長雄蕊，需要留白，所
以一開始請先確認雄蕊的位置。花朵、
花苞不要一朵一朵慢慢畫，請一邊確認
色彩平衡，一邊以單色（例如D-9）為
單位畫出花朵整體，再以前一種顏色為
底，一一疊上色。

# Lesson 52 繡球花

難度　✿✿✿
花語　善變、傲慢

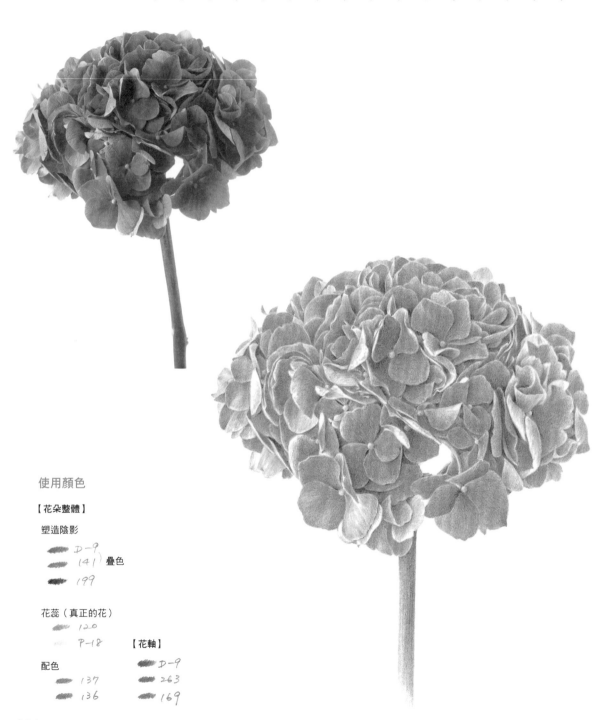

使用顏色

【花朵整體】

塑造陰影

D-9
(141) 疊色
199

花蕊（真正的花）
120
P-18　　　【花軸】

配色　　　　　D-9
137　　　263
136　　　169

# ✳ 著色練習

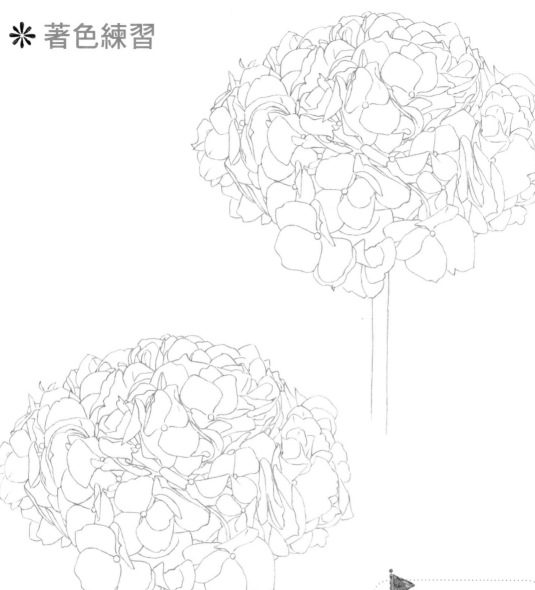

▶ 描繪重點

繡球花擁有各種色調,而照片
中的繡球花主色是偏深的紫
色。請從D-9開始下筆。別描
印刷線,辨認線的哪一側比較
暗,清楚劃分近處和深處。畫
出花朵整體之後再調配色調。
作畫時別太過急躁。

難度　✿✿❀❀

花語　**運動、比賽**

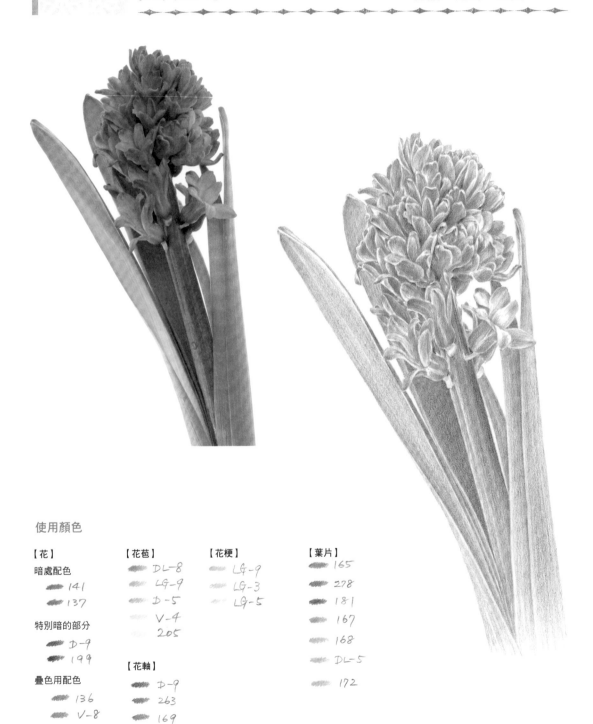

使用顏色

【花】

暗處配色

🖌 141

🖌 137

特別暗的部分

🖌 D-9

🖌 199

疊色用配色

🖌 136

🖌 V-8

【花苞】

🖌 DL-8

🖌 LG-9

🖌 D-5

🖌 V-4

🖌 205

【花軸】

🖌 D-9

🖌 263

🖌 169

【花梗】

🖌 LG-9

🖌 LG-3

🖌 LG-5

【葉片】

🖌 165

🖌 278

🖌 181

🖌 167

🖌 168

🖌 DL-5

🖌 172

# ✳ 著色練習

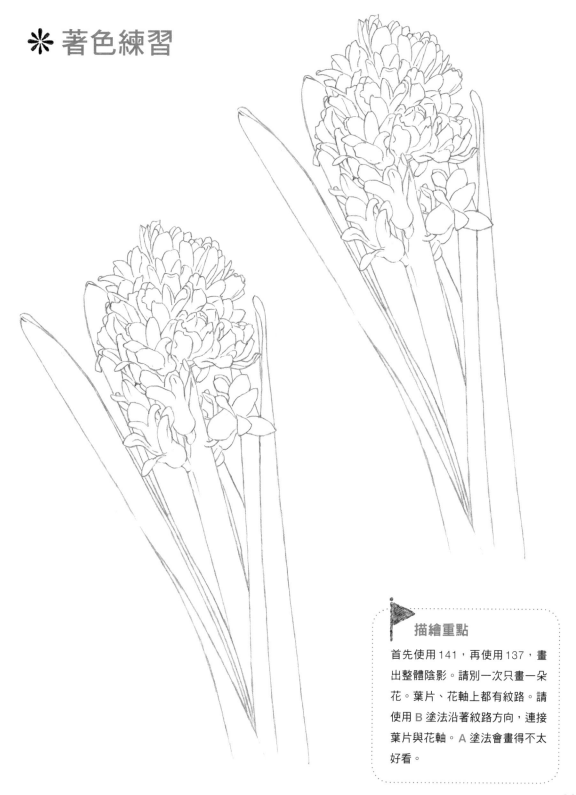

### ▶ 描繪重點

首先使用 141，再使用 137，畫
出整體陰影。請別一次只畫一朵
花。葉片、花軸上都有紋路。請
使用 B 塗法沿著紋路方向，連接
葉片與花軸。A 塗法會畫得不太
好看。

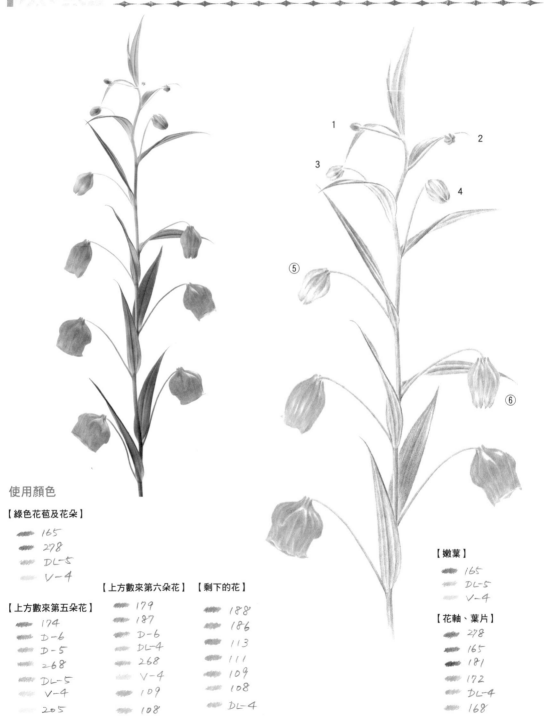

使用顏色

【綠色花苞及花朵】
- 165
- 278
- DL-5
- V-4

【上方數來第五朵花】
- 174
- D-6
- D-5
- 268
- DL-5
- V-4
- 205

【上方數來第六朵花】
- 179
- 187
- D-6
- DL-4
- 268
- V-4
- 109
- 108

【剩下的花】
- 188
- 186
- 113
- 111
- 109
- 108
- DL-4

【嫩葉】
- 165
- DL-5
- V-4

【花軸、葉片】
- 278
- 165
- 181
- 172
- DL-4
- 168

# ✳ 著色練習

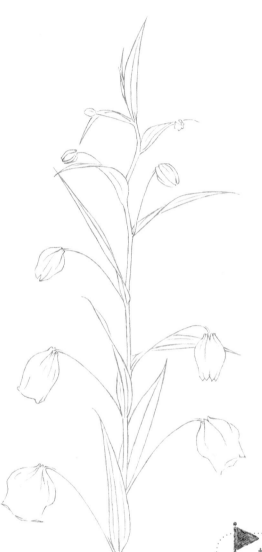

🚩 **描繪重點**

宮燈百合從小花苞到
開花時，顏色會漸漸
變化。注意花朵留白
的位置，葉片沿紋路
方向塗抹，使用 **B** 塗
法連接線條。

細花梗畫法
①沿印刷線畫出暗處（165）
②亮處疊上DL-4，加粗花梗

# Lesson 55 羽扇豆花

難度　✿✿✿
花語　想像力、永遠幸福、貪心

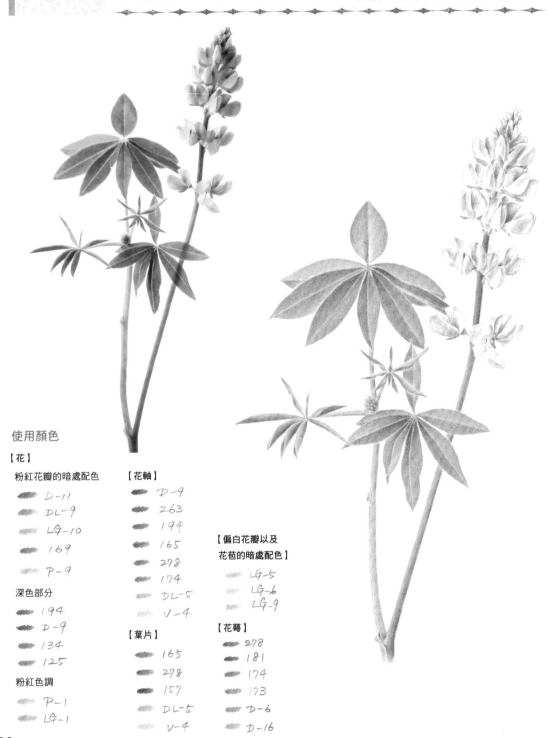

使用顏色

【花】

粉紅花瓣的暗處配色

- D-11
- DL-9
- LG-10
- 169
- P-9

深色部分

- 194
- D-9
- 134
- 125

粉紅色調

- P-1
- LG-1

【花軸】

- D-9
- 263
- 194
- 165
- 278
- 174
- DL-5
- V-4

【葉片】

- 165
- 278
- 157
- DL-5
- V-4

【偏白花瓣以及
花苞的暗處配色】

- LG-5
- LG-6
- LG-9

【花萼】

- 278
- 181
- 174
- 173
- D-6
- D-16

# ✳ 著色練習

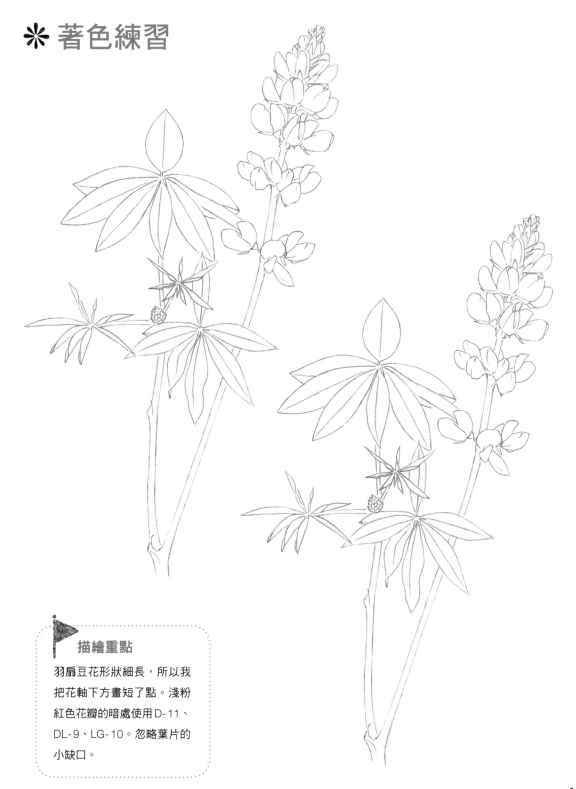

🚩 **描繪重點**

羽扇豆花形狀細長，所以我
把花軸下方畫短了點。淺粉
紅色花瓣的暗處使用D-11、
DL-9、LG-10。忽略葉片的
小缺口。

難度　✿✿❀❀

花語　**幸福的愛情、互信**

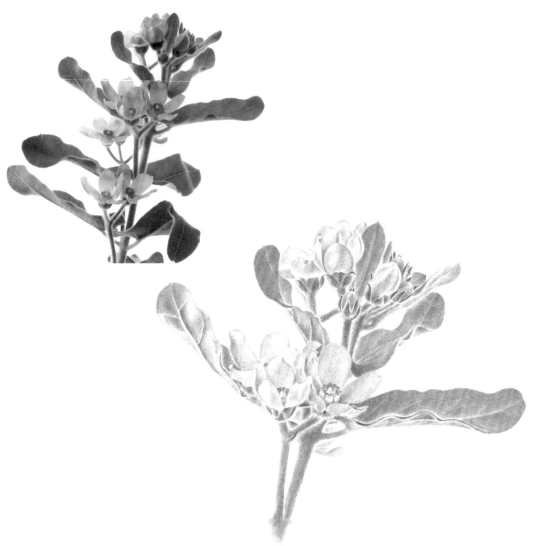

使用顏色

| 【花瓣】 | 【花蕊】 | 【花苞】 | 【花軸、花萼】 | 【葉面】 | 【葉背】 |
|---|---|---|---|---|---|
| 120 | 246 | DL-8 | 278 | 278 | 181 |
| DL-8 | 151 | LG-10 | 181 | 181 | 278 |
| 247 | LG-9 | P-9 | 165 | 165 | 142 |
| P-9 | | DL-4 | 174 | DL-5 | DL-4 |
| P-19 | | 174 | | 168 | |

# ✳ 著色練習

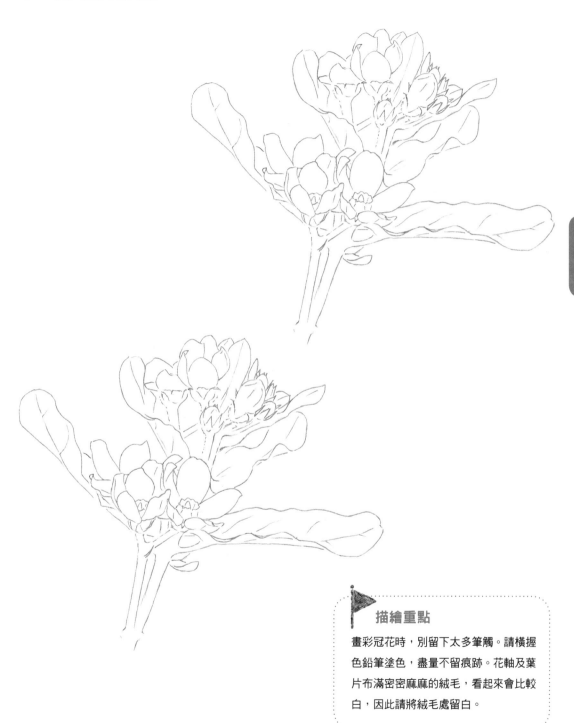

🚩 **描繪重點**

畫彩冠花時，別留下太多筆觸。請橫握
色鉛筆塗色，盡量不留痕跡。花軸及葉
片布滿密密麻麻的絨毛，看起來會比較
白，因此請將絨毛處留白。

難度 ✿✿✿
花語 **新生、重生**

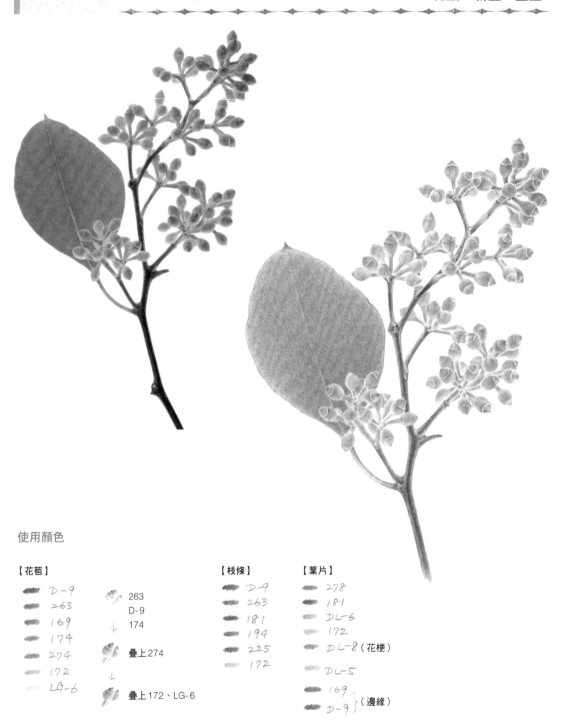

使用顏色

【花苞】

- D-9
- 263
- 169
- 174
- 274
- 172
- LG-6

- 263
  D-9
  ↓ 174

- 疊上274
  ↓
- 疊上172、LG-6

【枝條】

- D-9
- 263
- 181
- 194
- 225
- 172

【葉片】

- 278
- 181
- DL-6
- 172
- DL-8（花梗）
- DL-5
- 169
- D-9 ｝（邊緣）

# ✳ 著色練習

**描繪重點**

桉樹即尤加利樹，枝上看似果實的部分其實是花苞。畫葉片時請橫握色鉛筆，別留下筆觸。照片裡的多花桉看得見葉脈，但是太過強調葉脈，反而會變得不像尤加利葉，此處故意畫得比較平整。

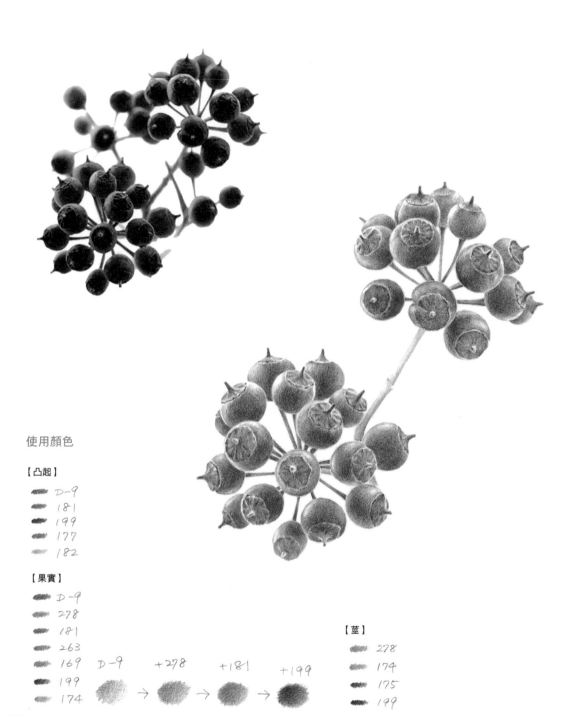

使用顏色

【凸起】

- D-9
- 181
- 199
- 177
- 182

【果實】

- D-9
- 278
- 181
- 263
- 169
- 199
- 174

D-9　　+278　　+181　　+199

【莖】

- 278
- 174
- 175
- 199

# ✳ 著色練習

▶ **描繪重點**

臨摹畫出常春藤對焦清晰的部分。果實重疊處可以先
從深處著手，盡量找出光照的部分留白或只塗淺色。
畫面上有許多看不見的地方，可以發揮想像力，或憑
推測畫出這些部分。

難度　✿✿✿✿

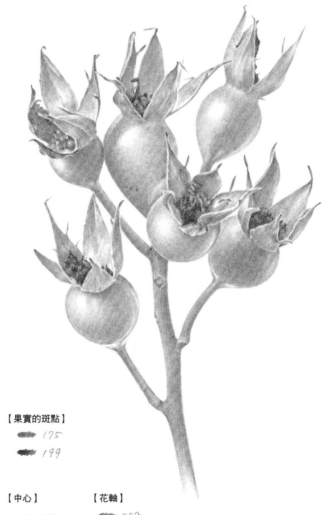

## 使用顏色

**【果實】**
（亮處留白）
- 165
- 278

**特別暗的部分**
- 181
- 157

**疊色用配色**
- DL-5
- 168
- V-4

**【花萼】**
- 278
- 280
- 175
- 263
- 178
- 174
- 173
- LG-1
- LG-2
- 168

**【中心】**
- 175
- 199
- 283
- 187
- 274

**【果實的斑點】**
- 175
- 199

**【花軸】**
- 278
- 181
- 174
- 175
- 280

# ✳ 著色練習

🚩 **描繪重點**

塗色時橫握色鉛筆，畫出細緻
的漸層。畫暗處時也要確定亮
處位置（參考P34）。

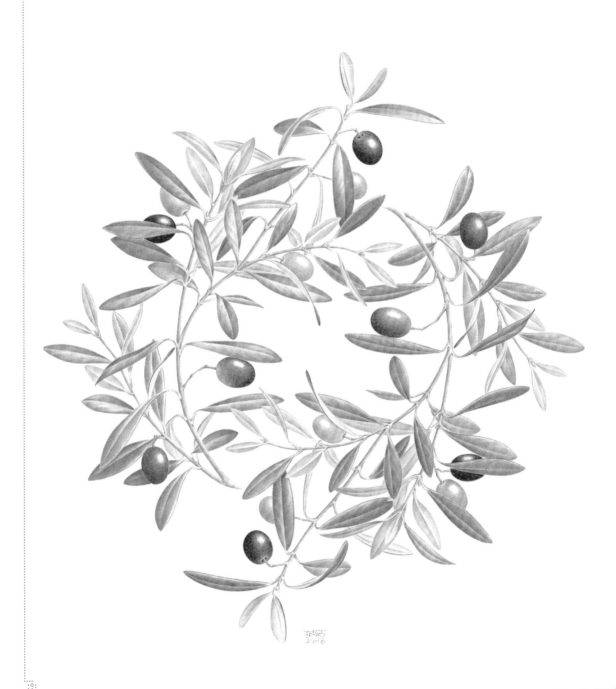

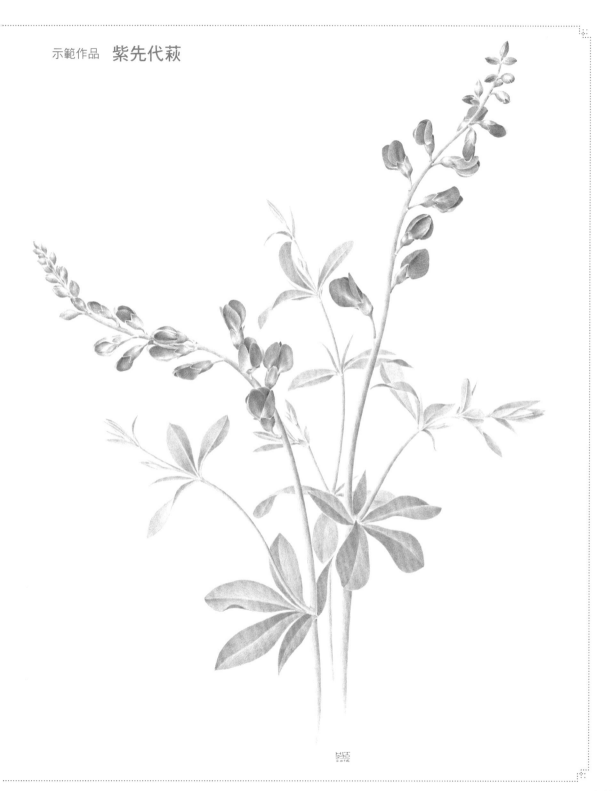

示範作品　**紫先代萩**

ARTICHOKE

# Chapter 5

# 描繪花藝品

挑戰整體繪製練習！

©Yuko Fukui

## 法蘭絨花

畫好暗處之後，先在花瓣尖端上色，花蕊留到最後下筆。

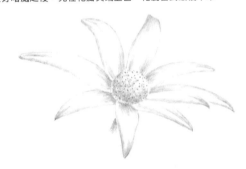

### 使用顏色

【花瓣的暗處】

- 272
- 173 ⎫ 花蕊遮掩形成
- 174 ⎭ 的陰影

【花瓣尖端】

- 158
- D-8

【暗處的疊色用配色】
（疊在陰影上方，稍微暈染。
白色亮處不需要上色。）

- 172
- LG-8
- LG-7

【花蕊】

- 274
- 173 ⎫
- 174 ⎬ 畫暗處
- D-5
- 225 ⎭

## 銀葉菊

先畫出深處的暗綠色葉片，就能逐漸畫出葉片外型。書中會使用三種顏色，疊色時須注意，別讓色塊超出該顏色的位置。

### 使用顏色

【葉片】

- D-8
- 157
- 181

（下列配色不會用在本處，
但可用於其他亮處。）

- LG-8
- LG-7
- LG-5
- 233
- 232

【下方的暗綠色葉片】

- 181
- 157
- 278

148

### 報春花

報春花花朵較小，注意別在這部分花太多時間。找出暗處位置，簡單描繪。畫出四周的羽衣甘藍，可以襯托報春花的形狀。

### 使用顏色

**【報春花】**

| 花瓣 | 272 |
| | LG-5 |
| | LG-3 |
| 花蕊 | 174 |
| | D-6 |
| | 186 |
| 花萼 | D-17 |

**【羽衣甘藍】**

（報春花四周）

157

181

## ✳ 著色練習

經過前一頁的練習，現在請實際下筆畫看看。
縮小羽衣甘藍的著色範圍，調整深淺，呈現類似荷葉邊的造型。

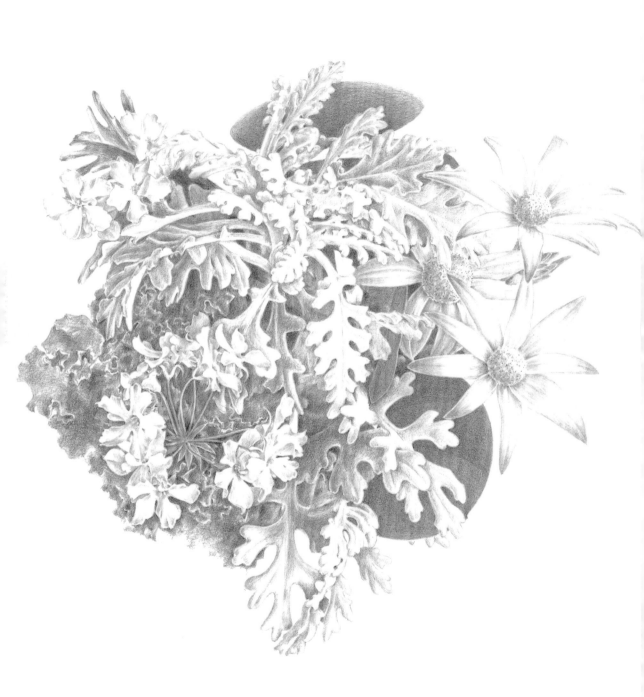

# ✳ 著色練習

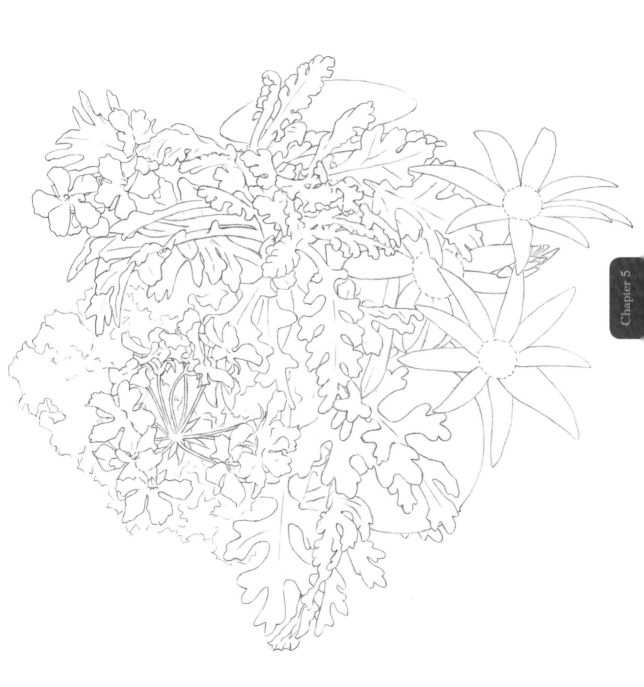

# Lesson **61** 藍紫色花束

難度 ◆◆◆◆

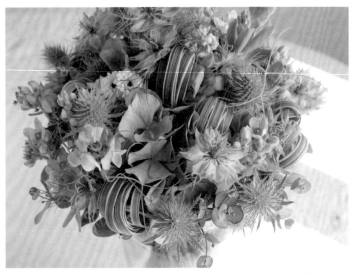

©Yuko Fukui

## 描繪重點

照片中的花束非常迷人，令人驚豔。本篇以繡球花為中心臨摹線稿，但只有繡球花需要確實疊色，剩餘花朵簡單塗上淺色即可。現在讓我們做一些小練習。

## 黑種草

本篇的黑種草花色和P72有些許不同，但基本色調相去不遠。

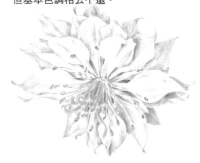

**使用顏色**

【花瓣】

🖌 V-8

【花蕊】

🖌 278
🖌 165
🖌 DL-5
🖌 V-4
🖌 136

【縫隙】

🖌 157

## 尤加利葉

從下方點綴的綠葉著手。小葉片留白，之後再添加需要的顏色。白亮光澤的部分留白。

**使用顏色**

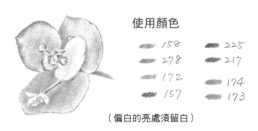

🖌 158　　🖌 225
🖌 278　　🖌 217
🖌 172　　🖌 174
🖌 157　　🖌 173

（偏白的亮處須留白）

## 香碗豆花「湛藍香氣」

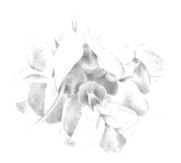

【花瓣】

🖌 137 ⎫
🖌 136 ⎬ 塗淺色
🖌 141 ⎭
🖌 VP-9
🖌 P-9

【花蕊周遭】

🖌 D-9　　🖌 165
🖌 194　　🖌 278
🖌 133　　🖌 168

## 芒草葉

葉片呈螺旋狀。必須確實分辨明暗，才能準確表現造型。請俐落、滑順地空下白色紋路。不需要畫得和照片一模一樣。

**使用顏色**

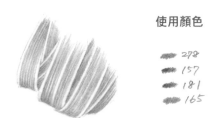

🖌 278
🖌 157
🖌 181
🖌 165

# ✳ 著色練習

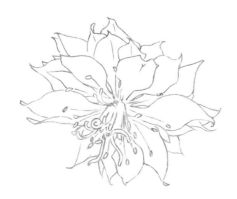 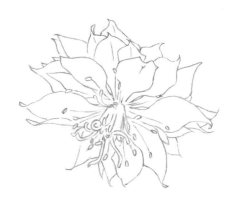

其他用色（下一頁）

【黑種草】
141
182
268
174
D-9

【香碗豆花】
DL-8
182
184

【繡球花】
141
V-8
V-7
136
花朵中心
181
173
LG-5

【母菊「藍色奇蹟」】
246
152
花蕊
278
D-9
157

【刺芹】
157
158
DL-7

經過前一頁的練習，現在請動手畫看看整束花束。作畫順序並非從外朝內，而是依照種類。同種花距離再遠，仍要一次畫完。前方有細藤或葉片的部分，要清楚辨別下筆位置，需要留白的地方確實留白。但也可以事先畫上淺色。刺芹只畫需上色的部分，並使葉片呈放射狀。

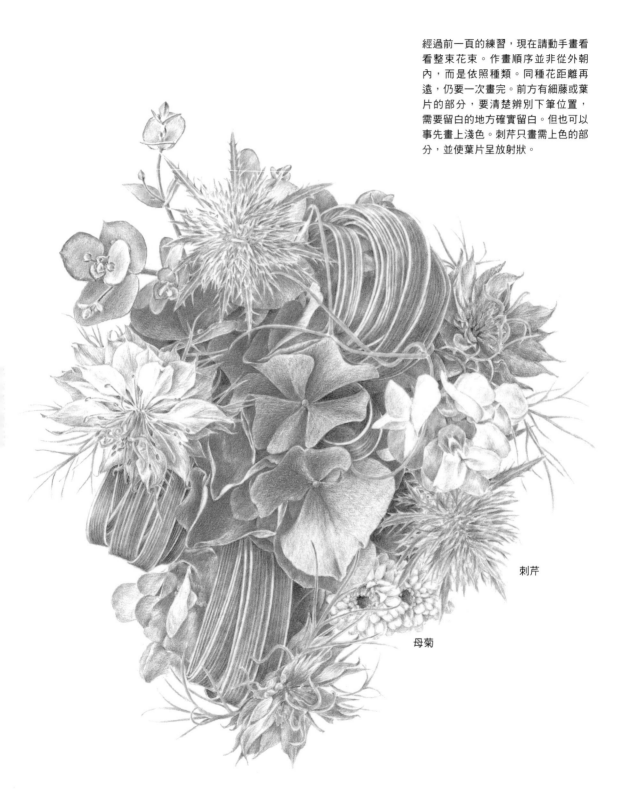

刺芹

母菊

# ✽ 著色練習

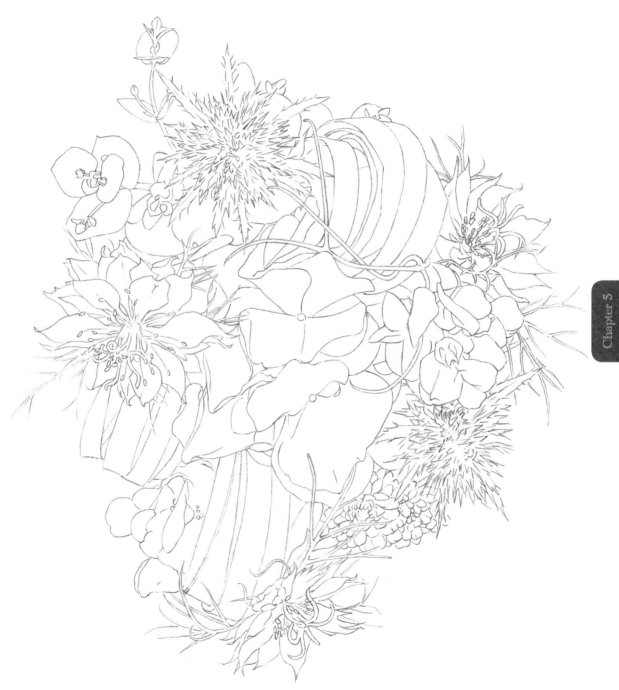

# 垂掛式花飾

難度 ✿✿✿✿✿

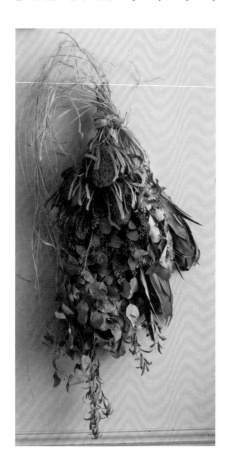

🚩 **描繪重點**

左圖這種壁飾，是將花綁成花束之後，倒吊懸掛在牆上。我在臨摹時省略了一部分，並將整個外形縮小，讓圖稿更貼近垂掛花飾的感覺。其實真正的佛塔樹至少有十公分大。線稿細節不少，請先在此練習各種畫法。

### 佛塔樹（中心部分）

先簡單畫出花萼、葉片。花朵部分先使用偏暗的顏色（225、D-9）確實畫出暗處，再疊色調整色調，同時也要注意留白的部分。

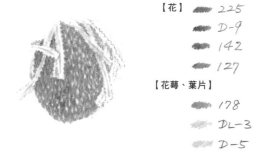

【花】
　225
　D-9
　142
　127

【花萼、葉片】
　178
　DL-3
　D-5

### 多花桉（參考P136）

多花桉的花苞非常小，請盡力留白空出形狀。此處放大多花桉的尺寸，以便練習。

須留白的花苞、花軸
　278
　181

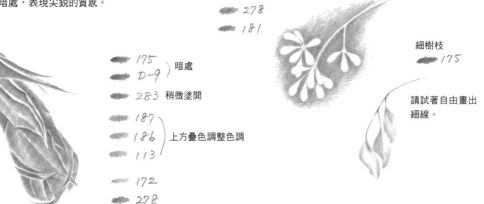

細樹枝
　175

請試著自由畫出細線。

### 銀樺

確實畫出暗處，表現尖銳的質感。

175
D-9 ｝暗處
283 稍微塗開
187
186 ｝上方疊色調整色調
113
172
278

# ✳ 著色練習

其他用色（下一頁）

【佛塔樹】

左  220
D-9
217
121

右 192
283
280
117
115

花萼、葉片（左列）
280
173

【多花桉】

白色背景上的花苞
DL-8
181

粗樹枝
120
DL-8

細樹枝
D-9

【類似柳樹的尤加利】
 278
165
181

【束起的稻草部分】
 178
175
187
LG-2

【最暗的部分】
 199

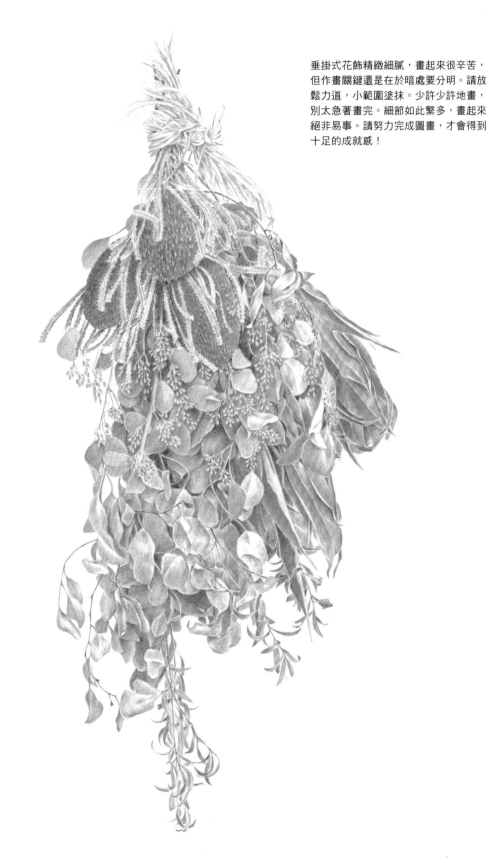

垂掛式花飾精緻細膩，畫起來很辛苦，但作畫關鍵還是在於暗處要分明。請放鬆力道，小範圍塗抹。少許少許地畫，別太急著畫完。細節如此繁多，畫起來絕非易事。請努力完成圖畫，才會得到十足的成就感！

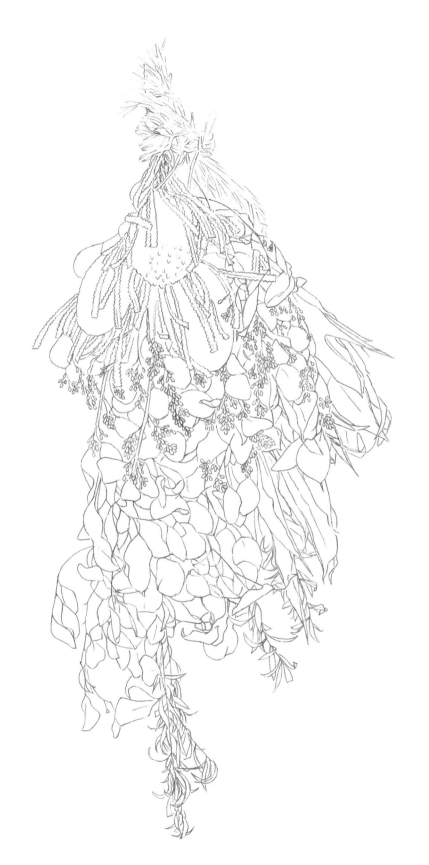

著者　**河合瞳**

東京外國語大學俄語系畢業。1970年代初期，決定用色鉛筆描繪細密畫。大學畢業後，無論是任職一般企業或擔任英文教師期間，都仍持續插畫的工作。目前於朝日Culture Center（新宿、立川及橫濱據點）、每日文化中心等，在東京都及神奈川縣多處擔任色鉛筆繪畫課程講師。推出多本與色鉛筆相關的著作，同時翻譯成多國語言，銷售至海外。
http://www.pencil-work.com/

（著書）
『描き込み式　色鉛筆ワークブック』(2017年・誠文堂新光社)
『あいうえお　ぬりえの旅』(2016年・誠文堂新光社)
『日本の四季　ぬりえの旅』(2015年・誠文堂新光社)
『世界の模様　ぬりえの旅』(2015年・誠文堂新光社)
『色鉛筆の教科書』(2008年・誠文堂新光社)
『逆引きでわかる色鉛筆の技法書』(2010年・誠文堂新光社)
『色鉛筆で描く美しい模様』(2010年・誠文堂新光社)
『増補改訂 色鉛筆の練習帖365』(2014年・誠文堂新光社)
『色鉛筆の新しい技法書』(2014年・誠文堂新光社)
『素敵な色えんぴつ画入門』(2000年・日本文芸社)
『なついろ 夏の色えんぴつ』(2002年・マール社)
『はるいろ 春の色えんぴつ』(2003年・マール社)
『あきいろ 秋の色えんぴつ』(2003年・マール社)
『ふゆいろ 冬の色えんぴつ』(2004年・マール社)
『もっと素敵にもっと楽しく色えんぴつ画を描こう』
(2004年・河出書房新社)
『色えんぴつで動物を描こう』(2006年・河出書房新社)
『色鉛筆で描くイラスト入門』(2006年・新星出版社)
『はないろ 色鉛筆で花を描こう』(2006年・マール社)
『色えんぴつで描こう 木の実・草の実・おいしい実』
(2009年・マール社)
『小さな絵からはじめてみよう　プチ色鉛筆画』
(2009年・マール社)
『描き込み式 色えんぴつ画練習帳』(2010年・日本文芸社)
『花事典 春夏編』(2011年・廣済堂出版)
『あっちゃんとあそぼう』(絵本/1980年・こずえ・絶版)

STAFF

編輯：mori
攝影：末松正義・谷津栄紀
裝幀・本文設計：橘川幹子
編輯協力：Atelier Pencil Work
照片提供：岡本讓治、佐々木智幸、德田 悟、福井裕子
P12百合照片提供：真崎トシ子

# 色鉛筆
# 花卉著色學習書

出　　　版／楓書坊文化出版社
地　　　址／新北市板橋區信義路163巷3號10樓
郵政劃撥／19907596　楓書坊文化出版社
網　　　址／www.maplebook.com.tw
電　　　話／02-2957-6096
傳　　　真／02-2957-6435
作　　　者／河合瞳
翻　　　譯／梁詩莛
內文排版／洪浩剛
港澳經銷／泛華發行代理有限公司
定　　　價／360元
出版日期／2019年8月

國家圖書館出版品預行編目資料

色鉛筆花卉著色學習書 / 河合瞳著；梁詩
莛譯. -- 初版. -- 新北市：楓書坊文化,
2019.08　面；　公分
ISBN 978-986-377-506-5（平裝）
1. 鉛筆畫　2. 繪畫技法
948.2　　　　　　　　108008952